La Vida y los Tiempos

del

Cipitío

una novela

de

Randy Jurado Ertll

Para Claudia
Cipitío power!!!
RJE

Publicado en los Estados Unidos de América por
ERTLL PUBLISHERS.
www.randyjuradoertll.com

Ilustración de la portada por Billy Burgos.
Edición de la traducción en español:
Palabra Abierta Ediciones

ISBN 978-0-9909929-2-9 (pbk.)
ISBN 978-0-9909929-3-6 (ebk.)

Primera edición 2015

Impreso en Los Estados Unidos de América

1 2 3 4 5 6 7 8 9 10

ÍNDICE

Introducción ... 1

Prologo ... 3

Capítulo 1 ... 6

Capítulo 2 ... 14

Capítulo 3 ... 18

Capítulo 4 ... 25

Capítulo 5 ... 32

Capítulo 6 ... 36

Capítulo 7 ... 43

Capítulo 8 ... 47

Capítulo 9 ... 53

Capítulo 10 ... 68

Capítulo 11 ... 73

Capítulo 12 ... 85

Capítulo 13 ... 97

Capítulo 14 ... 105

Capítulo 15 ... 116

Glosario (definiciones – traducciones) ... 123

INTRODUCCIÓN

Hasta una legendaria, mítica y pequeña criatura como el Cipitío puede hacer el bien en este mundo si se le concede una segunda, tercera o cuarta oportunidad de redimirse. El Cipitío proviene de El Salvador y emigra a los Estados Unidos a través de Guatemala y México. Esta criatura rechaza a sus excéntricos padres, pero busca a su hermano gemelo perdido desde hace tiempo, a quien le llaman el Duende.

Su padre, el Cadejo, es un demonio deportado desde España por los Reyes Católicos, Isabel I y Fernando II. De esta manera, este tenebroso personaje llega a Centroamérica, donde se encuentra con la Siguanaba, y se aprovecha sexualmente de ella, y a quien entonces le nacen los gemelos, el Cipitio y el Duende.

Al ver a su niño de piel oscura, gran barriga y con los pies hacia atrás, la madre intenta ahogar al Cipitío. Pero esta criatura no puede morir, debido a que desciende del Cadejo, su padre, quien es un miembro de los muertos vivientes. Lo que quiere decir que el Cipitío se origina de hecho en los infiernos; y por todo ello ha heredado de su padre, el Cadejo, el don de la vida eterna.

El odio y la rabia del Cipitío hacia su madre y el padre no tienen límites. Cuando ya él está en Los Ángeles miente, engaña, roba y soborna en la oficina electoral, convirtiéndose en el alcalde de esa ciudad californiana, y hasta llega a ser presidente de los Estados Unidos.

En el otro extremo de sus implacables travesuras está la

Cholita, una *homegirl* de barrio duro que le muestra el amor y la esperanza con que él siempre había soñado.

Después de varios años, el Cipitío encuentra a su hermano gemelo, el Duende. Ambos se arrepienten de todas sus fechorías y acuerdan dejar atrás sus diferencias como pandilleros, para deshacerse así de su lado malo. Por esta razón, ellos no tienen otra opción más que la de secuestrar y eliminar a su malvado padre, el Cadejo.

La Siguanaba, ya en Estados Unidos, también se arrepiente y llega a ser una empresaria muy rica por medio del desarrollo de un negocio de lavandería.

El Cipitío decide crear un mundo de paz, convirtiéndose entonces en un Gandhi moderno, un ser que quiere hacer bien a los demás. Él decide, por ello, vivir una vida simple y feliz... Pero... ¿volverán a resurgir sus malvados genes?

PRÓLOGO

Después de que en 1992, la guerra civil en El Salvador terminó, yo regresé a Soyapango, uno de los lugares más violentos y peligrosos del mundo. Allá tenías que pagar la renta o impuestos diario de las pandillas locales, para poder viajar dentro y fuera de la zona que ellos controlaban.

Yo trabajaba con las cooperativas y todos los días abordaba la ruta del bus 7C, desde Soyapango hasta San Salvador, aun cuando en realidad este era el viaje en autobús más peligroso.

Los pandilleros subían a los buses con machetes goteando sangre, apuntaban con pistolas a las cabezas de las personas y exigían dinero. Algunos inhalaban drogas y cargaban granadas. Un día yo vi a un pandillero con un pedazo de mano de una mujer y el anillo de compromiso de diamante que aún le seguía unido al dedo. La dueña de esa mano se había resistido a ser asaltada y el pandillero decidió simplemente cortarle su mano.

Ellos siempre exigían dinero con la expresión de: "Maciso, ayúdale a un *homeboy*", y yo les daba un colón. Algunos habían sido deportados de Estados Unidos, y solamente hablaban inglés a su llegada. Los locales se burlaban de su español mal hablado, y les decían que sonaban como chicanos. Los *homeboys* se ponían furiosos de que ellos fueran vistos más como americanos que como salvadoreños. Y no podían creer que se habían convertido en extranjeros en su propio diminuto país. Los pandilleros les dirían a cualquier persona: "Hijo de puta

3

nosotros no somos de allá ni tampoco de aquí, ¡qué mierda!, en realidad somos huérfanos".

Me acostumbré a viajar en el autobús, y puedo asegurar que me encantaban las frutas y semillas de marañón que vendían durante el viaje. También compraba agua de coco, Coca-Cola y una Kola Shampan. Me sentía como en casa, a pesar de la incomodidad de no caber en los pequeños asientos del bus.

Todos los días veía a un niño pequeño usando un sombrero de cono. Tenía la barriga y la piel de un oscuro marrón, algo así como de un color terroso muy lindo. Él mostraba unos grandes ojos color café con algunos rasgos mayas. Pero una vez que tú intentabas ver en lo más profundo de sus ojos, lo que contemplabas era una cierta oscuridad que reflejaba muerte.

Aquel niño usaba ropa típica de campesino. Un día el bus estaba muy apretado de pasajeros, y yo no tuve otra opción que la de ir hacia la parte de atrás y sentarme junto al niño. Nadie más quería estar cerca de él.

De modo que me pareció extraño que él escondiera sus pies. Los otros pasajeros se veían aterrorizados. Siendo yo un salvadoreño-americano ingenuo, me había sentado junto a él, en aquel autobús que olía a diésel, y que tenía un casete a todo volumen, con la canción "Billie Jean", de Michael Jackson; entonces fue que en aquel momento el niño me dijo su nombre: "Me llamo el Cipitío".

El Cipitío empezó a hablar. Yo nunca había escuchado una voz como aquella, que me cautivaba y me hipnotizaba. Lentamente sentí que estaba en otra dimensión con aquella criatura que me guiaba. En realidad, parecía que el autobús daba la sensación de estar flotando en el aire, como si fuera en una longitud de onda diferente. Para mí el concepto del tiempo desaparecía mientras me encontraba a su lado.

Recuerdo que él me contó una mágica y fantástica historia. Algo que a lo largo del camino, me hizo caer en un profundo sueño, mientras seguía escuchando al Cipitío que narraba una fábula que se me antojaba de proporciones extraordinarias. Sentí como si yo fuera un personaje en un episodio de *Twilight Zone*.

De pronto el me dio un pedacito de papel que me proporcionó una grata impresión, muy extraña, porque hasta me parecía que era algo que me recordaba al color azul, un sentimiento que me entregaba paz. Y también recuerdo que aquello sucedía en el tiempo en que el Cipitío estaba empezando a arrepentirse de sus malos caminos y buscaba nuevas oportunidades de esparcir un mensaje de paz y esperanza.

Después que el viaje terminó, cuando el bus se detuvo, lo vi irse, caminando como hacia atrás, y nunca más le he vuelto a ver ni he escuchado a nadie hablar del Cipitío. No obstante, he querido compartir su historia con el mundo...Yo he dudado, hasta ahora, en revelar mi experiencia. Pero al fin me he decidido, y si quieres creerme o no, estimado lector, esa es tu decisión.

Capítulo 1

"¡A la mierda!", dijo el Cipitío. "¡Qué se jodan todos!". Y es que en realidad esta criatura había nacido de la Siguanaba, una madre loca que lo mató cuando él nació. A ella se le conocía como Mayra antes de que ahogara a su hijo, y todo porque él había venido al mundo con sus pies hacia atrás y la piel morena... Pero, sin que nadie lo esperara, el Cipitío volvió a la vida.

El muchacho era un pequeño hijo de puta loco, pero no más loco que su grande y tetuda mama. Algunos decían que ella había enloquecido después de haber ahogado a su hijo recién nacido y haberlo lanzado en la quebrada. Una vez que la Siguanaba se dio cuenta de lo que había hecho, lloró, y lloró tanto que las gente que la veían decían que estaba loca. Por su parte, el Cipitío nada más quería zafarse de la madre, incluso de su recuerdo, y empezar su propia vida. Y al menos, hizo esto último.

La traumatizada criatura, con apariencia de niño, casi siempre estaba enfadada por nunca haber pasado de los 10 años de edad y quedarse solo midiendo tres pies de altura. El demonio le había hecho así y le impuso el deseo obsesivo de vengarse de todo el mundo. La ira que le causaba el recuerdo de su madre lo llevó a cometer incalculables asesinatos y torturas. Su poder le venía de un pene de 8 pulgadas que, cuando estaba erecto, llegaba a medir hasta 15 pulgadas. Este supuesto don que el Maligno/el Cadejo

le había concedido, además del hecho también de otorgarle la inmortalidad, entre muchas otras habilidades que tenía, eran su secreto. Si la gente lo hubiera sabido, ello le hubiera podido traer grandes dificultades, por eso prefería no hablar nunca de sus dones. Por otra parte, él sentía un dolor muy profundo en su corazón a causa de que la madre misma lo había asesinado. Por eso se creía no deseado ni amado, y solo anhelaba encontrar el amor de su vida para ponerle fin a su oscura y profunda soledad.

En él se daban dos maneras de ser, el Cipitío malo, pero también el Cipitío dulce, como un eterno enamorado. Así, acechaba a las chicas hermosas y les tiraba piedras para llamar su atención, y cuando se le acercaban, él les regalaba, a cada una, una pequeña flor sacada del campo. Su fruta favorita era la banana, o guineo majoncho, que también compartía con las bellas muchachas.

Las personas le podían ver como un ser vivo, aun cuando había sido asesinado por su madre. No obstante, todavía estando muerto, él lograba transportar su cuerpo a cualquier parte del mundo que quisiera. Es por eso que era tan escurridizo. Y entre tantos lugares que seleccionaba, estaban los gigantescos volcanes de El Salvador, donde se escondía.

Para sobrevivir, se alimentaba de las cenizas; y era allí, en los cráteres de los volcanes, donde se sentía más seguro. Paradójicamente, podía descansar con sosiego y sentir la frescura y tranquilidad que los inactivos volcanes le ofrecían. Así se mantenía, en paz y quietud, hasta el preciso momento en que se ponía a pensar en su incumplidor padre. Y esto, en verdad, le ocurría a menudo.

El Cipitío casi siempre sentía enfado dentro de él porque nunca había conocido a su padre, aunque circulaban rumores de que podía ser el Cadejo (o el Coyote), otro demonio infernal con brillantes ojos rojos. Otra cosa también era que el Cadejo podía transformarse en cualquier animal que deseara (lobo, perro, coyote o zorro), el que le placiera. Por ello el Cadejo tenía la posibilidad de metamorfosearse, por lo que a veces aparecía como un lobo, o perro blanco o perro negro.

De hecho, el Cadejo realmente era el padre del Cipitío. Y

esto yo lo supe porque él me lo contó, de que hubo de enterarse de que el Cadejo había violado a su madre, la Siguanaba.

Por otra parte, los sacerdotes de la Iglesia católica no habían hecho nada para proteger a su madre, me contó él. Y ello sucedió debido a que estos estaban acostumbrados, por años y años, a tolerar las violaciones a las mujeres que hacían los conquistadores, durante el tiempo de la conquista; o sea, mientras sucedían los saqueos de los imperios maya, azteca e inca. Y es que muchos sacerdotes también sentían placer a la hora en que veían aquellas violaciones en masa durante la conquista y la colonización. Eran seres frustrados porque habían sido forzados por la Iglesia a tomar los votos de castidad.

Desafortunadamente, ellos desataron sus deseos sexuales sobre víctimas inocentes y toleraban el abuso que cometían los colonizadores. Muchos sacerdotes fueron cómplices de los conquistadores en la lucha por apoderarse de las riquezas de aquellos imperios. Así, la codicia y la lujuria embrujaron sus almas perversas y pecaminosas por siempre. Esta es la razón por la cual los sacerdotes sabían que las violaciones estaban mal, pero nunca hicieron nada para detener las tropelías y el abuso.

◆ ◆ ◆

El Cipitío debería ser un chico alegre y no haber conocido a su malvado padre. En su cabeza él fantaseaba con tener un padre que pareciera un hombre normal; un padre del cual se pudiera estar orgulloso, como si el Cipitío fuera un príncipe maya, se creía él.

Soñaba con que el Cadejo fuera un ufano guerrero azteca, o maya, pero en verdad no era más que el demonio metido en un padre incumplidor. Y así el Cipitío estaba atrapado por el trauma de tener un padre invisible que solo aparecía alrededor de la media noche con la intención de aprovecharse de sus próximas víctimas, allá, en los cantones de los pequeños pueblos rurales.

El Cipitío sabía que el Cadejo fue traído en un barco desde España en 1492, y que vino a bordo de uno de los tres barcos

originales que capitaneó Cristóbal Colon, la Niña, la Pinta y la Santa María.

Estos barcos cargaban a los peores criminales de España, muchos vinieron retenidos en jaulas, ya que eran muy peligrosos. Pero el Cadejo escapó de su jaula, porque el hijo de puta era habilidoso y feroz por naturaleza.

En España se le consideraba como un asesino en serie, porque durante muchos siglos había aterrorizado a buena parte de Europa. Una vez que los Reyes Católicos de España lo capturaron, encontraron la gran oportunidad de deshacerse de ese asesino cuando lo enviaron entre los grupos de hombres que fueron a explorar nuevos territorios con Cristóbal Colón. El Gran Almirante estaba en deuda con el Gobierno español y no se dio cuenta de que los reyes le estaban usando para transportar a los peores criminales. Fernando e Isabel creyeron que Colón los llevaría a la India, pero en realidad desembarcaron erróneamente en una pequeña isla del Caribe llamada Guanahani y que más tarde se llamaría San Salvador. A partir de ese momento, la colonización y los asesinatos en masa de la población indígena empezaron.

El Cadejo, por su parte, se comió la mitad de los hombres de la Niña, al cruzar el Atlántico. La otra mitad nunca se atrevió a hablar al respecto, porque el Cadejo les advirtió secamente y sin escrúpulos: "Si mencionan mis hábitos alimenticios, ustedes serán mi próxima comida, con o sin sal". El hijo de puta, en verdad, no tenía modales decentes para hablar y mucho menos sentimientos de humanidad para con los demás.

Una vez que el barco llegó y todos los hombres desembarcaron en la diminuta isla a la que llamaron San Salvador, el Cadejo abandonó la tripulación aprovechando que varios reñían por bajar primero de los botes y llegar a la playa, en el alboroto de ver a las primeras indias desnudas. El depravado Cadejo fue el primero en violar a varias de ellas, y después huir. Tomó nuevos rumbos, a través del Caribe, y logró establecerse en Cuscatlán (ahora conocido como El Salvador), tras vagar y crear pena, dolor y muerte a su paso en todo el inmenso trayecto de lo que un día se llamaría América Central. Sin embargo, por alguna extraña razón, le agradó Cuscatlán, y allí

9

se quedó. Muy probablemente fue porque los pipiles tenían un sabor distinto y a él le gustaba el olor de su sangre, que era muy salada.

De manera que este demonio creaba caos y mucha violencia por donde quiera que pasaba. La población indígena, los pipiles y los náhuatl, contaban historias acerca de una bestia demoníaca con ojos rojos como la sangre vagando por los cantones.

El Cadejo acostumbraba a hipnotizar a sus presas, antes de comérselos. Los campesinos desaparecían y nunca eran hallados y, por tanto, no se podía saber el número que de ellos habían muerto en manos de este monstruo. El Cadejo se los comía, y cuando se llenaba los enterraba. Así creó cementerios clandestinos en lo profundo de la jungla. Hizo collares de los huesos de sus víctimas, y se los ponía alrededor de su cuello. Hizo decoraciones con huesos y los vendió en varios lugares del mundo. La gente que los compraba pensaba que eran de plástico, y no se daban cuenta de que los adornos eran de huesos humanos.

Cada vez que el Cadejo se comía a una persona, él rejuvenecía. Así se mantenía joven y fuerte, tomando los atributos de los cuerpos de sus víctimas. A veces se disfrazaba de persona decente y se mezclaba con la población, pero los aldeanos, de alguna manera se las arreglaban para saber que el Cadejo andaba por ahí, que se encontraba en alguna parte. Por su costumbre de ser antropófago había logrado vivir por siglos, por lo que podía decirse de que era inmortal. Comiéndose los cuerpos y absorbiendo la energía de cada alma, estas le daban un mayor tiempo de vida, y ayudaban a sostener su fuerza y poder. De manera que nadie podía igualar sus habilidades físicas.

◆ ◆ ◆

En 1932, el general Maximiliano Hernández Martínez declaró la guerra al Cadejo, ya que se había convertido en una seria amenaza para su Presidencia. El general Martínez temía al Cadejo más de lo que le atemorizaba Adolfo Hitler. El general intentó imitar a Hitler, desde que ambos (él y el **Führer**)

enloquecieron y comenzaron a creer en las cosas ocultas. El apodo que le daban al general Martínez era el del Brujo, y este decía que los espíritus le protegían de cualquier artimaña en contra de él. El General Martinez era el dueño del puterío mas grande y lujoso de San Salvador. Este militar quería acabar con el Cadejo y ordeno a la Guardia Nacional que lo buscaran. Por esta razón muchos militares llegaron a ser víctimas de esta bestia infernal. Los cocinaba y se los comía con frijoles y queso duro. Esa era la comida favorita del Cadejo, trozos de carne humana. Por su parte, el general Martínez estaba desesperado. Tras años de fracaso, le pidió al general Francisco Franco Bahamonde (pero todo el mundo le conocía por Franco, el dictador de España) que permitiera que su Guardia Civil entrenara a los batallones de su ejército y a la policía para encontrar al Cadejo. Pero ellos tampoco fueron capaces de atraparlo y la Guardia Civil descargó así su rabia en los nativos. El general Martínez les dio la orden de matar a la mayoría de ellos; este hecho fue conocido como la Matanza. Decenas de miles de nativos fueron asesinados por el ejército del general Martínez, pero en la búsqueda del Cadejo los soldados nunca pudieron encontrarlo, ni capturarlo. El Cadejo se mezclaba muy bien entre la población. Y es que era un camaleón por naturaleza.

Los nativos pagaron un alto precio, porque venían a ser asesinados a mansalva por los militares, insisto. La sangre corría en cada una de las aldeas por donde pasaban, y los ríos se teñían de rojo de tanta sangre. La violencia fue tan intensa que la naturaleza se resintió y de hecho se disgustó con los soldados. Los nativos vivían tan unidos a su tierra que cuando sucedió una de las masacres de indígenas, el volcán más grande de El Salvador hizo erupción con una furia terrible.

◆ ◆ ◆

El Cadejo conoció a Mayra, una joven y hermosa mujer que vivía en el campo, y quien había sido electa como la reina de su aldea. El infernal Cadejo —y el espíritu demoníaco que se encontraba dentro de él— se enamoraron

de ella, quien no solo era la reina de la aldea, sino además venía a ser una mujer muy adelantada para su época; algo así como un espíritu libre que no quería que ninguna otra persona la controlara. Se le consideraba más fuerte e inteligente que cualquier hombre de su aldea. Su belleza resultaba engañosa, ya que nadie sabía del poder con que contaba su espíritu. En realidad, esta mujer no aguantaba mierdas de nadie y defendía sus derechos.

Por su parte, el Cadejo vigilaba cada movimiento de aquella hermosa mujer. Esta bestia infernal la deseaba por encima de cualquier cosa, y se dio cuenta de que ella se había enamorado de un jugador de fútbol local, llamado Luis. Pero eso era todo lo que el Cadejo necesitaba saber. Entonces empezó a asistir a los partidos de fútbol, para echar un vistazo a la competencia y saber cómo realmente jugaba Luis.

En su momento el Cadejo empezó a planear su treta, y logró introducirse en el conjunto de jugadores como uno más. Se veía a sí mismo como el héroe del fútbol local, aquel que llegaría a ser la estrella y quien llevaría el equipo a la copa del mundo de la FIFA. El Cadejo intentaba impresionar a Mayra, y al mismo tiempo odiaba al jugador que se estaba ganando el corazón de la muchacha. Por eso quería deshacerse de él.

Una noche, el Cadejo se comió al jugador que pudo haber sido la otra estrella del equipo, y de inmediato tomo la apariencia de Luis para cortejar a Mayra. Ambos se enamoraron. Ella no se percataba de que aquel "Luis" era un espíritu maligno que había tomado el cuerpo del verdadero jugador de quien ella realmente se había enamorado. Ahora, el Cadejo se había convertido en el más perverso y engañoso de los demonios, casi como si fuera el mismísimo Satanás. Esto le había dado la oportunidad de poder estar con la muchacha, y hacerle ver que él caía rendido a sus pies.

A esta bestia implacable le encantaba la piel sedosa de Mayra, su perfume a flores y la sensualidad y erotismo que le escapaban del cuerpo. Ella lucía pechos grandes y voluptuosos que hacían que el Cadejo olvidara todo lo demás. El malvado y supuesto jugador de fútbol había cocinado al verdadero

Luis con una salsa secreta. En seguida, el perverso suplantador logró que Mayra comiera junto con él la apetitosa carne del verdadero Luis. Y Mayra, sin sospechar siquiera nada, dijo que aquella carne era lo mejor que había probado en su vida. Después de comer, ambos tuvieron sexo de una manera enloquecedora y salvaje.

CAPÍTULO 2

El tiempo pasó. Y el Cadejo y Mayra siguieron jóvenes, debido a los hechizos de este último. En 1970, Mayra quedó embarazada; no obstante, sospechaba que algo no andaba bien, puesto que todos los miembros de su familia habían muerto y desaparecido de una manera misteriosa.

Una noche, Mayra encontró al supuesto Luis devorando y cocinando extremidades. Este había ido al cementerio local y las había sacado de allí, de los cadáveres más recientes. Freía piernas, nalgas y brazos con plátanos y semillas de marañón, pues le encantaban los plátanos fritos. Por otra parte, él no sabía que Mayra estaba embarazada ni que ahora le estaba observando horrorizada.

Al ella darse cuenta de lo que él estaba haciendo, y de quién era, enloqueció y corrió hacia la quebrada; bajó y buscó el pequeño arroyo que yacía en el bajío.

Mayra entonces empezó a dar grandes gritos de dolor, y en esos precisos instantes, en medio de sus alaridos, abortó a sus hijos. En un momento dado, Mayra supo que tenía que hacer lo impensable para cualquier madre, y sin titubear ahogó a uno de ellos en lo más profundo del arroyo, que servía como hogar de camarones y agua jabonosa.

En efecto, aquella mujer se sintió obligada a matar a uno de los bebés, porque ya sabía que era un demonio de piel morena, con los pies hacia atrás. Ah, pero también había dado a luz a otro gemelo, este de piel clara, muy diferente al Cipitío. Ella

14

—siguiendo esa influencia discriminadora que le venía de España— mantuvo al gemelo de piel clara escondido bajo sus pechos y nunca intentó matarlo.

Mayra creyó que el Cipitío había muerto, y lo hubo de dejar en el arroyo. Lo que no sabía era que el pequeño demonio había vuelto a la vida. Sin embargo, por creer que lo había asesinado, desde aquel atardecer de crepúsculo nocturno, se volvió loca. Y la locura le daba por salir a media noche con el propósito de asustar a todo hombre que anduviese borracho por las calles o que ella confirmara que fuera un infiel a su mujer.

A la Siguanaba, como ella fuera conocida a partir de entonces, le crecieron largas uñas puntiagudas que cortaban como hoja de afeitar.

Por el dolor y la desesperación, sus pechos se redujeron de manera tremenda, y ellos casi no se veían a pesar de que el camisón que llevaba siempre resultaba un poco transparente. Ya no tenía sus senos apretados y voluptuosos, con pezones pequeños. Su cara se tornó pálida como si fuera de algodón y con profundas bolsas bajo sus ojos. Los cabellos de la Siguanaba se transformaron en un conjunto de grotescos zarcillos. El caso era que ella ya no lucía como la reina de su aldea.

Esta infeliz mujer lloraba sin control casi siempre, y los hombres enloquecían cuando la veían. Algunos se suicidaban colgándose de un árbol o tomando algún veneno. Ella, con frecuencia, repetía las mismas palabras: "Yo maté a mi hijo", o "yo perdí a mi hijo". Los profundos gritos que daba, y su llanto mismo, hacían que los pelos de uno se crisparan y se sintiera un escalofrío en la parte posterior del cuello, aun cuando hiciera un clima caliente y tropical.

"Pinche Siguanaba, ¿por qué me ahogaste?", susurraba el recuerdo del Cipitio en su oreja enloqueciéndola cada vez más. El Cipitío era un pequeño hijo de puta vengativo, rasgo que había heredado de su padre, el Cadejo.

Ella gritaba y replicaba: "Porque eres el demonio". El Cipitío desaparecía entonces a través de la niebla. Él podía caminar al revés, gracias a sus torcidos pies. Los pies confundían a sus perseguidores. Porque daban a entender que él se había ido por una dirección que, en realidad, venía a

15

ser la contraria. Esa era la forma en cómo sus pies engañaban a los enemigos, cuando aquellos seguían los pasos que les dirigían en la dirección contraria. Por otra parte, la Siguanaba pasaba incontables horas caminando junto a los ríos, con una apariencia de desolación.

El Cipitío cargaba piedrecillas en sus bolsillos, que recogía de las orillas de cualquier rio, y se las lanzaba a las mujeres hermosas que se bañaban en el agua. El Cipitío tenía un corazón romántico; y por ello se enamoraba de muchas mujeres al mismo tiempo, y le gustaba verlas con sus azules, rosas y amarillos blúmeres. Este infeliz demonio era como Hugh Hefner, el fundador de la revista *Playboy*, que siempre se enamoraba de varias mujeres. El Cipitío era un galán y un jugador nato por naturaleza, que usaba ropa interior de seda para tener cómodo su gigante pene y no muy sudoroso durante los calientes meses del verano. Usaba también guantes con suave algodón adentro para mantener sus manos limpias.

El Cipitío hubo de crecer solamente hasta tres pies, y de quedarse con el cuerpo de un muchacho de 10 años de edad para siempre. Por eso podía disfrazar su edad, pero también para parecer más alto usaba un típico sombrero de cono campesino que recibió como regalo. Además él tenía su vientre hinchado, lleno de lombrices, frijoles, cenizas, guineos majonchos, y sandías que comía. Es que al Cipitío le encantaban los frijoles monos y los robaba de los graneros. Se comía una sandía entera de una sola vez, a la que también le echaba sal. En el fondo, anhelaba ser un granjero, así podría cultivar sus propios plátanos. Le encantaban los guineos majonchos. Eran sus favoritos. De esa forma fue como él sobrevivió a los tiempos de hambruna en El Salvador. Él cargaba un majoncho extra en su bolsillo, pero su verga era mucho más grande que todos los plátanos.

El siempre sabía que su padre era el Cadejo y evitaba encontrarse con este. En realidad el Cadejo mataba por placer, y el Cipitío lo hacía para sobrevivir. Este infeliz pequeño demonio tenía dos mitades, una en la que trataba de hacer lo bueno, y la otra completamente llena de maldad, que la había heredado de su padre.

El Cipitío caminaba a través del campo comiendo jocotes, marañones, chipilines y todo lo demás que le pareciera apetecible. De vez en cuando robaba algunas pupusas hechas de loroco, revueltas; y las de frijol con queso eran sus favoritas. Mientras devoraba la comida, el inhalaba el olor puro de los frijoles que los campesinos cosechaban. Mientras estaba comiendo, contemplaba a hombres y mujeres jóvenes que se entrenaban en las técnicas de la guerrilla. Estos eran principiantes, demasiados ingenuos aún para saber cómo usar armas. También vio a campesinos que cargaban no solo machetes o cumas (para trabajar la tierra), sino también AK-47.

Tropezaba con gringos cerca del cementerio, veteranos de la guerra de Vietnam que entrenaban a los batallones de la contrainsurgencia de la guerrilla. A finales de 1970, los soldados norteamericanos enseñaban a cómo usar los nuevos equipos de tortura y muerte, y a cómo aprender las técnicas efectivas de asesinatos en masa. Los soldados también trabajaban como agentes de ventas para corporaciones que vendían armas y diversos tipos de bombas para naciones en vías de desarrollo en América Latina, Asia y África. Estos agentes americanos crearon la necesidad de comprar más armas. Cuanto más durara la lucha interna, ello significaba más ganancias para las corporaciones. Su mayor interés estaba en que diferentes guerras civiles se desencadenaran alrededor del mundo.

Estos agentes vendieron muchas armas a los grupos de la guerrilla, incluso a Fidel Castro en los años finales de la década del 50, cuando se formaron las guerrillas en Cuba.

Los generales hablaban usando el término de "la guerra fría", y trataban de enfrentar a los capitalistas contra los comunistas. Aquello funcionaba, y de hecho se vendieron millones de armas.

Algunos soldados americanos y salvadoreños veían al niñito del sombrero de cono con la barriga hinchada, y como el Cipitío parecía un ser normal, pues verdaderamente los soldados no se daban cuenta de que él era el hijo del Cadejo y que la otra mitad de él era maligna.

El Cipitío era un eterno enamorado… No obstante, querido lector… espere a saber lo que viene.

Capítulo 3

Un día, en San Miguel, el Cipitío tropezó con el batallón Díaz Arce, y fue reclutado como soldado. De hecho, se había convertido en el miembro más joven, y los soldados imaginaron que él podría limpiarles sus botas, cargar el agua y lubricarles los fusiles M-16. No tenían idea siquiera de que este aparente niño podía matar a cada uno de ellos con su dedo meñique.

El Cipitío, en verdad, parecía ser un niño amable, adorable y amigable, al que le gustaba ver las mariposas, libélulas y colibrís, siendo incapaz de quebrar o robar los huevitos de estos últimos. Un día, en una batalla, sufrió un disparo en su frente. La bala había sido de un AK-47 que le había atravesado su cerebro para salir por la parte de atrás. Todos pensaron que estaba muerto, pero el Cipitío volvió a la vida. Hay que recordar que él era parte de los muertos vivientes. Lo que sí sucedió fue que esta herida le traía profundos y palpitantes dolores de cabeza. Y el muchacho se quejaba y decía: "¡Mierda, carajo! ¡Qué dolor de cabeza!".

Pronto, con los soldados del batallón Díaz Arce, aprendió a cómo cortar a la gente en trozos, electrocutarlos, cortar sus orejas y echar jugo de limón sobre las heridas, introducirle palillos de aguja en las pupilas de los ojos, estrangular y quemar a la gente viva. Un soldado, a quien le decían el Machetero, le enseñó a cómo estrangular, sofocar y picar las cabezas de las personas con un columpio, otro soldado, apodado el Negro,

le mostró cómo hacer la técnica del submarino y otras formas de sofocación en los distintos tipos de torturas que el ejército aplicaba.

Al principio, El Cipitío odiaba el entrenamiento, especialmente el que enseñaban los gringos, quienes no hablaban español. Él odiaba que se burlaran de su sombrero de cono y alas anchas, así como de su barriga. En su mente decía: "Estos hijos de puta me las pagaran". En verdad, su sangre de maya rechazaba a los colonizadores.

El Cipitío afiló su rechazo con la venganza y el odio, y estos dos sentimientos reforzaban su rabia. Los campesinos estaban siendo torturados y el Cipitío no estaba de acuerdo con aquello, ya que él también era un campesino. Los soldados americanos le decían que tratara de sentirse superior a los campesinos, puesto que él venía de una raza especial de mestizos. Por eso le apodaban el "pequeño príncipe maya". Su trabajo era enseñar a los indios a cómo actuar y comportarse. Si ellos se convertían en sospechosos de ser revolucionarios, entonces había que torturarlos y asesinarlos. De modo que él se refería a los mestizos diciendo: "Estos indios ignorantes y rebeldes". El Cipitío, por influencia de los soldados americanos, se empezó a ver a sí mismo más alto, de piel más clara y naturalmente superior a los indios mestizos. Entre tantas cosas falsas que él pensaba, se imaginaba también como un cacique que tenía la potestad de humillar a su propia gente. Imaginaba ser un caballero español con montones de oro. También desarrolló en secreto, un librito amarillo, donde escribía los nombres de sus víctimas. Además, tuvo la idea de crear esa lista de nombres, después que leyó *El pequeño libro rojo* del presidente Mao, de China.

El recuerdo de su madre ahogándole, y el hecho de tener un demonio como padre, le provocaba una frustración interna que muchas veces se le acumulaba tanto que no podía evitar explotar en ataques de ira.

En 1980, la guerra civil estalló y el campo se convirtió en un infierno. El Cipitío ya no podía caminar por ahí y flirtear con las muchachas más hermosas. La mayoría de ellas aparecían torturadas y asesinadas por los "escuadrones de la muerte".

Los batallones del ejército también secuestraban niñas y niños y vendieron a la mayoría de ellos al mercado negro de corruptas agencias internacionales.

La guerra civil de El Salvador resulta así una gran máquina de hacer dinero. Algunos de los campesinos simplemente decían "Se llevaron a los cipotes [niños]". Muchos otros niños iban a parar a las pandillas que se dedicaban al tráfico humano. Una de las novias del Cipitío, Tenancin, fue secuestrada y nunca se supo más de ella, incluso lo único que se oía decir era que pudo haber sido adoptada en Italia.

Ahora recuerdo que el Cipitío tenía un hermano gemelo, del cual no sabía nada de su existencia. A su hermano le decían el Duende. Y como la vida venía a ser jodidamente loca, el Duende apareció luchando junto con los guerrilleros. La Siguanaba lo había criado y cuidado, hasta que él la dejó y terminó poniéndose al lado de los comunistas. No podía haber algo más trágico que la lucha de dos hermanos en bandos contrarios, una guerra entre gemelos de un lado y de otro. Pero, en realidad, esas circunstancias se hicieron comunes durante las guerras civiles en América Central. Miembros de familias peleaban los unos contra los otros. Y lo más triste es que muchos fueron forzados a ir a la guerra, sin que tuvieran elección.

El Duende tuvo la buena suerte de nunca encontrarse con su hermano, ya que él se hubo de quedar en Santa Ana mientras que el Cipitío lo hizo en San Miguel. El Duende también nació con ciertos poderes; uno de ellos le daba la posibilidad de hipnotizar a las personas por medio de un silbido. Así, disfrutaba de comer hígados y lenguas humanas. Sin embargo, su debilidad, que nadie conocía, era una alergia a las picadas de abeja. Una picada de este insecto podía llevarlo a la muerte. Por su parte, el Cipitío también había nacido con la misma alergia pero con la peculiaridad de que él no moría. Y si, por casualidad, le tocaba morir pues al poco rato revivía.

Durante la guerra civil, el Duende se cansó de ser usado para construir bombas, cohetes de lanzamiento y de servir como comando urbano. A este hermano del Cipitío no le gustaba la manera en que los comandantes de la guerrilla le intimidaban.

Un día decidió dejar la célula de la guerrilla con la que él luchaba, puesto que consideraba que ya había adquirido todas las habilidades necesarias para defenderse por sí mismo y vivir su vida solo. Había logrado así convertirse en un diestro y peligroso comando urbano. Sus entrenadores le llamaban el Cherito, en referencia a "nuestro amiguito". Todos los que le conocieron se maravillaban de ver cuán ágil, rápido y despiadado con el enemigo había llegado a ser el Duende, lo que le hacía sentirse orgulloso de sus destrezas, y más cuando venía a ser el más joven de los guerrilleros. Entre sus habilidades estaba aquella de poder dar volteretas y virarse bruscamente para eludir las balas y la metralla de las bombas.

Con la magia de sus poderes, ese hijo de puta luchaba en las montañas y en las calles de San Salvador. Usaba los sortilegios especiales que había heredado de su malvado padre, y hasta a veces leía las mentes de las personas, lo que hacía que él pudiera entrar en sus almas.

Una vez, el Duende se cansó de que los comandantes del ejército les dieran órdenes a los pobres campesinos. Y en lo que se relacionaba con él, el Duende fue capaz de independizarse de todo y vivir por su cuenta y riesgo, puesto que sabía bien que él era más fuerte, inteligente, rápido y más valiente que todos los comandantes juntos. En definitiva, él estaba bien seguro de que jamás sería promovido a comandante, ya que procedía de una familia de clase trabajadora, y la mayoría de aquellos militares con altos cargos provenían de clase media y contaban con una educación de nivel medio y hasta universitaria. Los comandantes daban los mejores empleos a los amigos más cercanos y a miembros de sus familias, claro; en realidad era puro cuello, puro nepotismo. Muchos de los comandantes guerrilleros y militares de alto evitaban tomar parte en luchas armadas. Claro, temían ser asesinados. Sus roles eran ser intelectuales y guiar a las masas. Los comandantes soñaban con hacerse políticos u oficiales y llegar a tomar el palacio presidencial. Habían visto como Castro, en Cuba, se hizo con el Gobierno. Querían competir con él. Estaban inspirados por él. Algunos de los comandantes rebeldes sabían que si ganaban la guerra, entonces podrían tener acceso a los mejores vinos y mujeres

del país. Algunos admiraban secretamente a Rafael Leónidas Trujillo, conocido como el "Jefe" de Republica Dominicana, quien podía conseguir a las mujeres más finas, una vez que llegó a ser presidente. Además, ellos admiraban que Trujillo fuese un incondicional ambientalista que protegía los recursos naturales y el espacio verde. Algunos rebeldes también soñaban con tener escoltas de grandes y brillantes autos que fueran a prueba de balas. Por otra parte, ellos veían como los gobernantes de América Latina y sus generales conducían sus carros y entraban a los pueblos, y se daban cuenta de que llevaban a su alrededor unos 20 vehículos blindados que les servían de mucha seguridad. También los rebeldes querían impresionar a las mujeres de sus pueblos. Ellos no solo buscaban competir, sino que en realidad deseaban convertirse en la nueva élite de la oligarquía. En lo más profundo de su corazón, los rebeldes sabían que se estaban mintiendo a sí mismo y que también le mentían a las masas. Y, por último, lo que en verdad deseaban era el reconocimiento, el poder del dinero y tener hermosas mujeres. Sus sueños incluían vestirse de seda y oler como rosas y vainilla.

◆ ◆ ◆

Dentro de las guerrillas, no existía ningún progreso para el Duende; así que él decidió inmigrar a los Estados Unidos. Y nunca le dijo a nadie dónde vivía; su dirección la mantenía en secreto. Por eso, algunos decían que él residía en Washington, D. C.; otros señalaban que en Virginia o Maryland. El caso es que un día el Duende vino a ser visto vagando por áreas boscosas, escalando árboles como un mono, puesto que le encantaba tomar siestas dentro de los árboles frondosos.

Otro rumor que corría sobre el hermano del Cipitío decía que se había mudado al Parque Griffith (donde enteraba sus victimas), cerca de la ciudad de Hollywood, y que se juntaba con los "Dieciocheros"; o sea, con la pandilla de la Calle 18, para ser más efectivo a la hora de robar, matar o traficar con drogas. Según decían algunos, se le veía parrandeando por los bulevares de Sunset, Santa Mónica y Hollywood. Le encantaba

viajar en bus y pasar el rato con los Dieciocheros. También le gustaban los locos drogadictos y los que se prostituían en las calles y por los alrededores de Hollywood, sin camisa y en *jeans* cortos con el culo apretado. A cada rato, por las noches, asistía a clubes satánicos. El Duende así vivía a gusto en el mundo de los marginados.

Para él resultaba divertido burlarse de los que se prostituían por un par de tenis de *pro wings* y falsos *shorts* marca Levi. Ellos usaban goma loca para pegar las etiquetas de esa marca Levi en el bolsillo izquierdo de sus pantaloncillos. Se sentían orgullosos de imitar los originales. Creían que los *jeans* les hacían lucir más sexis y atractivos, y que así, los clientes a quienes extorsionaban les pagaban mejor. Ellos, en realidad, creían que sabían parrandear, fumar la marihuana y usar la heroína. Tenían que estar a verga, ya que sus clientes eran personas feas y malolientes.

El Duende solo trabajaba medio tiempo como repartidor en Domino's Pizza, pues quería aprender el concepto de crear franquicias. Cuando tuvo una oportunidad se robó los secretos de la compañía en relación con la estructura de Domino's, y logró ubicar diferentes clicas o pandillas cerca del local donde él trabajaba. El loco hijo de puta era tan creativo que ideó un innovador concepto de repartir pizzas y pupusas a través de esa franquicia. El caso es que mezclaba y llenaba las pupusas con drogas y las repartía entere las clicas, quienes luego vendían las drogas. Los prostitutos eran los mejores vendedores y consumidores. Además, políticos, agentes de policía y maestros sabían dónde conseguir la buena mierda del Duende. Por ello, pensó en crear una unión o sindicato para representar a los prostitutos, pero él también sabía que esos tipos dirían: "¡A la verga con esa mierda! No vamos a pagar cuotas sindicales a los gatos gordos".

El Duende aprendió de Domino's que las propinas son necesarias para mantener a tu personal contento. Por eso es que él les daba propina a los diferentes agentes de policía y a soldados. Y de esta manera compraba la buena voluntad de esa gente. Con el tiempo, poco a poco, se estableció cerca de la oficina de reclutamiento de las Fuerzas Armadas en el bulevar Sunset.

Un día del año 1990 al Duende lo atrapó la Migra y le deportaron, y cuando llegó a El Salvador tuvo que preparar de nuevo su plan de negocio. El caso fue que extendió su *business* desde El Salvador hacia toda Centroamérica.

La policía y los militares corruptos llegaron a admirar sus habilidades emprendedoras. Los generales solicitaban reuniones privadas con él para discutir cómo la iban a hacer con la ayuda de armas que les daba Estados Unidos; armas que vendían al por mayor a los pandilleros "dieciocheros". Era un plan perfecto para los generales que los podía hacer ricos de la noche a la mañana. El Duende dijo: "Demonio, sí, hijos de putas, compraré armas a los americanos para ustedes, pero las armas tienen que funcionar". El planeaba también conquistar a la Mara Salvatrucha (o la MS 13), la pandilla transnacional que contaba con miembros desde California hasta México y América Central. Pronto se estableciera en Australia, Italia, Canada, y hasta España. Pero otra cosa era que él no sabía que su hermano gemelo era el mero mero de la MS 13. El Duende tomaba siestas, y se imaginaba destruyendo y erradicando a la Mara Salvatrucha. Sus sueños eran de llegar a ser el único mero mero.

Hay algo de verdad cuando dicen que los gemelos piensan igual y que hacen cosas muy similares.

CAPÍTULO 4

Casi al mismo tiempo el Cipitío decidió avanzar su negocio hacia Guatemala, México, y hasta el Norte. Quería explotar la naturaleza, ya que a él le encantaban los escritos del botánico John Muir y las fotografías del estadounidense Ansel Adams. El Cipitio había oído decir que el Norte era muy hermoso y que los niños de piel oscura como él podían convertirse en millonarios. Y que así, por medio de sus riquezas, estos podían ser vistos como muy apuestos. Él se imaginaba a muchas cipotas (o niñas adolescentes) cayendo a sus pies por los encantos que iba a aprender en el Norte. Ahora bien, un defecto que tenía era el hecho de ser inseguro, puesto que odiaba ser de piel oscura, y entonces se acordaba de que su mamá le había ahogado por su color de piel y los pies torcidos.

Fantaseaba con usar zapatos tenis, de lujo, en vez de sandalias caseras. Los niños ricos de San Salvador usaban zapatos tenis, americanos, *jeans* y camisas de lujo especialmente Polo y camisas Le Tigre. Las chicas se abalanzaban sobre ellos. El Cipitío quería ser un galán para tener todas las mujeres que quisiera.

Pero él, para lograr las cosas que quería, tenía que esconder su lado demoniaco, heredado de su padre y el caso clínico que era su insana madre, la Siguanaba, quien continúo vagando por río y carreteras. Y él, en realidad, quería salirse de esa mierda.

En Guatemala, el Cipitío tomaba buses y trenes, conoció gente maravillosa que lucía como él, y de esta forma podía relacionarse con su lado maya.

De alguna manera supo que su padre, el Cadejo, había asesinado a muchos de los nativos y que ahora quería ser español, porque odiaba muchos a los lugareños; y por eso su padre fue uno de los que contribuyó con los asesinatos en masa en 1932... Por supuesto, nadie jamás se había enterado de que fue el Cadejo quien hacia esas masacres. Entonces, la gente culpaba al general Martínez.

El Cipitío caminó hasta México y vio cómo los centroamericanos eran brutalmente golpeados, violados y asesinados. Eso le trajo viejos recuerdos de lo que hacía el batallón Díaz Arce en su país natal. Las guerrillas y los escuadrones de la muerte cruzaban México, y en verdad eran bestias contra su propia gente. Aprendieron de sus maestros españoles durante la colonización a odiar a las mujeres y a golpear a sus esposas, madres, hijas y novias.

Por otra parte, los batallones del ejército agradaban a sus entrenadores militares de Estados Unidos demostrándoles cómo podían torturar sin piedad. Ellos decían con gran orgullo: "Mire, jefecito, cómo le corte los dedos y las orejas", para obtener la aprobación y aceptación. Sin embargo, los gringos nunca les vieron como sus iguales, solamente como mestizos que entrenaban para que aprendieran a torturar y matar a los suyos, y así poder destruir el comunismo. La mayoría de los campesinos no sabían lo que significaba el comunismo. Ellos, en sus trabajos, solo pedían meramente salarios justos y respeto. Por su parte, el Cadejo no toleraba ninguna murmuración acerca de derechos, porque él era un maldito tirano.

El Cadejo quería ser italiano, y en veces español - especialmente cuando escuchaba la música de Julio Iglesias. Al Cadejo le gustaba el vino fino, los quesos y vestirse como de la realeza. Es por eso que rechazó y negó a su hijo, porque salió pequeñito, con una barriga y apariencia de nativo. Él hubiera preferido que su hijo pareciera un muchacho del norte de Italia con el pelo rubio, ojos azules y que tuviera por lo menos seis pies de altura. El Cipitío solo tenía tres pies de alto, con ojos marrones, pelo negro y las uñas llenas de la suciedad de la tierra.

El Cadejo habría asesinado a su propio hijo si no es porque

la Siguanaba lo hizo primero. Él era un vagabundo y solo dejó a la Siguanaba embarazada como un típico mujeriego que se dedicaba a explotar a las mujeres. El Cadejo nunca ofreció ninguna manutención a los hijos. Realmente era un hijo de puta barato. Además vino a ser un padre incumplidor, al igual que aquellos hombres que estaban orgullosos de embarazar a las mujeres y luego dejarlas. Y pensaban así, que teniendo muchos hijos regados en el país, ese hecho les daba una insignia de honor.

No tenían ni idea de cómo los niños sufrían y pasaban hambre y de cómo cargaban con un profundo vacío en sus vidas. No pensaban en los traumas y la ira que se acumulaba en esos niños debido a su abandono. El hecho de ser abandonado o dejado de lado por un padre indiferente creaba odio en los niños y el sentimiento de la venganza. Los niños desarrollaban así una enorme furia, la cual llegaba a hacerse incontrolable.

Sin un padre, miles de mujeres salvadoreñas se han visto obligadas a dejar a sus hijos con los abuelos; ellas también decidieron irse al Norte a trabajar, y así evitaban ser violadas o asesinadas en su país de origen durante la guerra civil. Desafortunadamente, muchas fueron violadas mientras cruzaban México a pie. Coyotes, militares, policías y traficantes de droga se aprovechaban de las mujeres. Estos explotadores pagaran sus pecados en el infierno.

Los hijos de estas valientes madres se quedaban en la orfandad en El Salvador.

El Cipitío, por su parte, resultaba ser demasiado orgulloso para verse a sí mismo como un huérfano. Él se creía un hombre de acción, un chingón (él tomó esa palabra de México porque le gustó). Quería ser el peor, el más chingón.

Una vez que llegó a Estados Unidos, optó por no usar sus poderes al cruzar México, a menos que le provocarán; si era atacado mataba fácilmente a cualquiera. Por eso también hizo una promesa de no dejar que nadie jodiera a sus compañeros mestizos, porque él les iba a defender. Sin embargo, el Cipitío tenía su debilidad de conciencia por las cosas malas que había hecho. Y ello le atormentaba a diario, incluso en algún momento creyó escribir un poema:

"Yo los jodo, ustedes me joden, ellos me joden, nosotros los jodemos. Será mejor que no me jodan, porque me importa una mierda".

El Cipitío, como era romántico, se creía un poeta de corazón, y varias veces escribió sonetos de amor y hasta haikus; y es que él pensaba que tenía talento, incluso para competir con el poeta chileno Pablo Neruda. En muchas oportunidades, en secreto, escribió poemas de amor a las mujeres más bonitas de la ciudad. Ellas encontraban poemas colocados en sus *brasiers* (o sostenes) y no tenían idea de cómo llegaban allí. El Cipitío tuvo muchos amoríos mientras cruzaba por México y Guatemala. Él se impresionaba con las mujeres que fue conociendo a lo largo del camino, a las que le escribió muchos poemas.

Cuando una mujer de aquellas recibía un poema, de pronto se calentaba y sentía un hormigueo en su entrepierna. Algunas llegaban a enamorarse de su admirador desconocido, tenían sueños eróticos con el poeta y le llegaban a imaginar como el príncipe encantado

No hubieran podido imaginarse que él era una mierdita de tres pies de altura, tonto y barrigón. Lo que sucedía venía a ser que ellas se leían sus poemas y entonces se enamoraban de sus palabras.

Él cargaba consigo un bloc de notas para poder escribir sus poemas cuando le viniera la inspiración. Se veía a sí mismo como el pájaro eterno del amor, y se imaginaba siendo más grande que don Juan Tenorio. También escribía poesía para monjas atractivas y, en su momento, trató de tener romances con mujeres testigos de Jehová y mormonas, mientras ellas intentaban convertirlo a sus religiones. El Cipitío pensó, incluso, en convertirse a la Iglesia de los Santos de los Últimos Días para poder casarse con muchas mujeres al mismo tiempo. Le encantaban las posibilidades de interpretar la Biblia, pero a su manera, a su pura conveniencia; es decir, para los intereses y deseos sexuales de los hombres.

Sin embargo, para ello él tenía que moverse mucho, y además no podía sentar cabeza para convertirse en otro Jim Jones, el líder de un culto loco, en el pueblo Jonestown, de

Guyana. El Cipitío sabía que sería discriminado por ser tan pequeño y por tener un acento Guanaco. "¡A la gran puta!", exclamaba aquel gran hijo de puta. Porque el hecho de saber que le discriminarían le ponía a hervir de la cólera. Por eso, mientras estaba en México fingía ser un mexicano, y se dedicaba a crear rumores a favor de él, en los que le decía a la gente que era un hijo ilegitimo del cantante Joan Sebastián, o también que Vicente Fernández, otro popular cantante mexicano, era su tío. En realidad nadie le creía, entonces el Cipitío decía ser el hijo ilegítimo del luchador Mil Mascaras.

Él siempre se sentía muy mal cuando los federales le trataban como un inmigrante indocumentado, al que le robaban los colones, bolas y semillas de marañones que llevaba en sus bolsillos. De verdad, le trataban como a una pequeña perra —a *little bitch*, le decían.

Cuando un agente de inmigración mexicano intentó violarle, al Cipitío le salió el lado malo del Cadejo. Mató al violador y con un machete le picó en pedacitos. Hizo una gran olla de menudo e invito a muchos federales y agentes de inmigración a ir y comer con cerveza Dos XX, para que cada uno bebiera y disfrutara de lo que comían.

Una vez que todos estaban tocados, el Cipitío dijo que él era un guanaco. Ellos no podían creerlo y decidieron nombrarlo "mexicano honorario", ese era el mayor honor que los mexicanos podían hacerle a un guanaco. El Cipitío les recordaba al Chapo (el Chapito) por ser chaparrito también. En lo más profundo de su ser, el Cipitío empezó a soñar postulándose para un cargo político. Mientras todos bebían sus cervezas, gritaban y escuchaban cantar, como música de fondo, a Vicente Fernández. Y esta vez fue cuando el Cipitio tomó la decisión de convertirse en un defensor de la justicia.

El Cipitío disfrutaba picando a esos tontos. Cada golpe era por todos a los que ellos habían acosado, golpeado y violado. La masacre que cometió con aquellos federales y agentes de inmigración se la dedicó a los miles de niños explotados por los polleros y los coyotes que los vendían en la trata de personas. El mismo resultaba ser un niño, aun cuando ya se había leído

la Declaración Universal de los Derechos Humanos, y conocía
acerca de la llamada de protección de niños en países extranje-
ros, debido a sus viajes como inmigrante. Para él esta declara-
ción de derechos era solo un pedazo de papel con la retórica
de la burocracia, escrita por abogados, con el propósito de
extender sus contratos de consultoría de las Naciones Unidas.
Los agentes mexicanos se reían con la mención de los derechos
humanos para los centroamericanos.

Tales manifiestos terminaban siendo una broma. La reali-
dad venía a ser diferente, en relación con los elevados sueños
y metas de la Organización de Los Derechos Humanos. El
Cipitío había visto cómo Estados Unidos se había convertido
en cómplice para el entrenamiento de niños que después se
hacían miembros de los "escuadrones de la muerte".

Sus amigos fueron reclutados para formar parte del batal-
lón Atlacatl, iniciado en 1980 por la Escuela de las Américas,
y así aquellos niños servían como espías de los militares. Por
otra parte, las guerrillas también reclutaban niños para hacer-
les luchar en la guerra e infiltrarse asimismo en el ejército.

De vuelta en El Salvador, el Cipitío se hizo el coronel más
joven para liderar el batallón Arce. Él hacía cosas peores que
Chucky. Él patrullaba los alrededores del Playón, un lecho de
lava volcánica, donde se arrojaban los cuerpos de los muertos.

Después de un tiempo, nadie cuestionaba las habili-
dades de liderazgo del Cipitío. Un gringo le dio un viejo re-
productor de video para mostrarle la película *Patton*, como mo-
tivación para sus tropas antes de dirigirse a destruir y saquear
aldeas. El Cipitío pensó que era gracioso que Patton, el general
estadounidense, tuviese una voz chillona.

Él quería inculcar disciplina dentro de sus tropas, por
lo que torturó a guerrilleros. El Cipitío disfrutó así, y con ello
demostraba que era un maestro de la tortura. Se parecía a un
cirujano cortando orejas, narices y dedos. Lo que el más dis-
frutaba era hacer sufrir a los guerrilleros con la tortura por la
electricidad. Sus tropas se reían, al ver al pequeño hijo de puta
ejecutando a hombres y mujeres, aplicando corriente a los tes-
tículos de los hombres, y a los pechos y clítoris de las mujeres.
Nunca habían visto a una persona tan comprometida con

el Ejército salvadoreño. El usaba una cruz de oro y ropas de color negro, mientras realizaba sus rituales de tortura. Incluso desempeñó el papel de un sacerdote malvado que hipnotizaba a sus seguidores y no toleraba ningún cuestionamiento. A veces el Cipitío se sentía tan mal que pedía a sus hombres que asistieran a misa. En el fondo, él disfrutaba la música cristiana católica. Pero por supuesto, no podía demostrar debilidad; o sea, que tenía un lado tierno.

¡Realmente era un hipócrita de mierda! Porque torturar y matar le encantaba. En verdad, había heredado así el sadismo de los colonizadores.

Capítulo 5

L a Iglesia católica le enseñó disciplina y lealtad cuando sirvió como monaguillo durante un tiempo. Eso hizo que pudiera utilizar algunas de las habilidades que aprendió con la Iglesia mientras fue un coronel importante. Un coronel que tenía solo tres pies de altura, pero sus hombres le temían. Ellos sabían que una vez que se ponía la ropa negra y la cruz de oro en el cuello, eso significaba que estaba sediento de sangre.

El Cipitio ordenaba a sus hombres que capturaran buitres/cuervos y los vaciaran de sangre, y que entonces se la bebieran como si fuese leche tibia, "técnicamente la leche es sangre de todos modos", decía él.

La sangre de los buitres/cuervos les daba fuerza y larga vida, a él y a sus hombres. Por eso, ordenaba comerse los cuerpos de los pájaros que capturaban y mataban. Pero al comérselos, también se comían los malos espíritus que esos pájaros cargaban.

Las órdenes del Cipitío todos los soldados tenían que seguirlas. De lo contrario, él los freía o los cocinaba en sopa de frijoles con carne. Esta criatura endemoniada recordaba a uno de los personajes de la película *Highlander*, puesto que cada persona que se comía le insuflaba una vida. Además, el olor de los frijoles le hacían recordar su infancia, cuando comía tiernos trozos de carne humana. En verdad, este monstruo no tenía escrúpulos.

Pronto se cansó de matar y comerse a la gente. Su lado bueno, volvió a salir en su conciencia. Por eso volvió a querer dejar su pequeño país.

◆ ◆ ◆

Leía historias durante la noche, mientras los hombres del batallón dormían. Por esto ellos le creyeron cuando él les dijo que no sabía leer ni escribir. De esta manera, proyectaba una imagen de brutalidad e ignorancia. Él se jactaba diciendo que eso de saber leer y escribir era una "mierda shakesperiana", y que, en realidad, era la vida la que le había enseñado de todo. El manipulaba a sus hombres a través de la violencia, y ellos hacían cualquier cosa que él les exigía. Les lavaba el cerebro con ideas nacionalistas, al decirles que eran guanacos especiales, escogidos, para mantener a su gente en la primera fila de los combatientes. También les metía en la cabeza que los comunistas no eran humanos y que había que darles una lección. Él le daba a sus hombres un sentido de pertenencia e importancia que nunca antes habían tenido.

Por su parte, los gringos hablaban con los hombres del batallón sobre el capitalismo, que si seguían este sistema económico, entonces McDonald's planearía abrir sus filiales en El Salvador. Ray Kroc, el fundador y director, garantizaría en las inauguraciones de esas franquicias las Big Macs gratuitas a cambio de que los soldados salvadoreños protegieran y ayudaran a su país, EE.U.U, en el combate contra el comunismo.

Los hombres del Cipitío querían trabajar en McDonald's y comer hamburguesas gratis de por vida. La salsa kétchup nunca se acababa en McDonald's y asimismo la empresa pagaba para darle a la gente el aire acondicionado gratis.

Muchos salvadoreños se imaginaban sirviendo a mujeres, clientes, de cabello rubio y ojos azules, y en bikinis. Las mujeres ordenaban grandes vasos de Coca-Colas y les daban papelitos con sus números de teléfonos antes de irse. Las notas decían: "Llámame, nene". Como ellos eran exsoldados, se creían importantes, leían las notas y les respondían a las gringas: "Gracias, nenas".

Los hombres del batallón habían llegado a la conclusión de que matar niños y campesinos inocentes, para después, cuando fueran exsoldados, conseguir puestos de trabajo en McDonald's donde podrían comer tantas hamburguesas como ellos quisieran, era algo por lo que valdría la pena luchar. Los soldados imaginaban el olor a papas fritas y se quedaban como hechizados y sus verdaderos deseos eran los de tomar Coca-Cola mientras tenían sexo con alguna gringa. Pensaban que la cafeína y el azúcar les ayudarían a lograr una mayor resistencia y longevidad, y de esa manera poder tener largas sesiones de horas de sexo múltiple. Ellos, en última instancia, querían convertirse en máquinas de hacer el sexo. Soñaban con rubias y hamburguesas todas las noches.

El Cipitío escribía su poesía en las noches, mientras tomaba mucha cerveza. Ello le trajo un problema con la bebida y no podía dejar de robar decenas de cajas de cerveza, en las ciudades que invadían. Él solo se las tomaba y no las compartía. Le encantaban las Pilsener, Suprema, y a veces tenía suerte de encontrar una Regia. Esta cerveza, la Regia, le gustaba bien helada; que se sentía mejor que las importadas, la Corona y la Budweiser. El Cipitío apoyaba entonces la cerveza nacional y eso le hacía sentir como una persona leal a los suyos. Aquí fue cuando se le ocurrió hacer su propia cerveza, con una imagen de sí mismo vestido como el indio Atlacatl en la etiqueta. Este tonto tenía su creatividad.

El problema se daba cuando él bebía, porque se transformaba en un ser violento y malvado, al igual que su padre, el Cadejo. Y de hecho, la parte poética y romántica desaparecía en él, y en lugar de escribir poemas de amor, se comía a sus víctimas; y por eso cuando se emborrachaba olvidaba todo, incluso el sufrimiento que le daba el hecho de recordar a su madre y a su padre demoníaco, y simplemente le venía el sueño hasta quedarse dormido.

◆ ◆ ◆

"¡Puta!", exclamaba, cada vez que se despertaba con una goma o resaca; se ponía como un loco hijo de puta.

Ya en el año 1980, se cansó de torturar, matar y quemar seres humanos vivos, por lo que le dio por dirigirse hacia el Norte.

Una vez que llego a Los Ángeles, el pequeño loco hijo de la gran madre puta, se trasladó al este de Hollywood para estar en una zona donde se daba mucha acción. Supuso que allí podría conseguir un papel en alguna película y así ganar suficiente dinero para publicar su poesía. Ser un poeta publicado atraía a muchas mujeres, pensaba. Una vez que eres un donjuán siempre lo seguirás sintiendo, se decía.

Como él había visto muchas películas de Hollywood creía que podría verse mejor que Robert D'Niro, en el filme de *Taxi Driver*, ya que el Cipitío, alguna vez, había conducido un taxi en San Salvador, y muchas de las prostitutas de la ciudad estaban encantadas de ver en él un amigo.

El Cipitío pensaba que habría podido ganar un Oscar si hubiera interpretado un papel en *The Godfather*. Realmente, esta criatura desmadrada era un soñador.

CAPÍTULO 6

Se matriculó en Le Conte Middle School y era el chico más pequeño de su clase. Él le agradaba a un maestro, en particular apodado Sr. D, porque los estudiantes le llamaban por ese apelativo. Pero nadie sabía realmente lo que quería decir la D; como si fuera un mensaje subliminal de algo que uno no podía imaginar. Algunos se referían al maestro como el "Imbécil". Al maestro le gustaba llevar a los niños al campo y hacer campamentos, pero ninguno hablaba sobre lo que sucedía en los viajes. Cuando regresaban, venía en silencio y caminando de forma rara.

El Cipitío sospechaba que el Señor D quería su virginidad. Y en realidad lo sabía porque era muy inteligente y había visto demasiado. Sin embargo, una gente como él que había matado y comido personas, se aterrorizaba con los pedófilos. Los odiaba tanto que hasta rehusaba comérselos.

Empezó a vestirse como los otros niños de la escuela y dejó que su pelo le creciera largo. En ocasiones se ponía ropa negra para representar su lado satánico, y por ello fue invitado a unirse a los locos del *heavy metal*.

Cada vez que caminaba hacia la escuela, cruzando el territorio de las pandillas de los Mid City Stoners, los cholos se burlaban de él y le llamaban mojado y chaparro. Pero al Cipitío no le importaba que le dijeran mojado, aun cuando "chaparro" sí le significaba un insulto. Los cholos no se daban cuenta de

que el Cipitío era, en realidad, más duro y peligroso que todos los pandilleros juntos.

Él andaba como si fuera un encubierto de André el Gigante, una especie de Mil Mascaras secreto, pero los MCS cholitos no tenían conocimiento de ello.

El Cipitío comenzó a enamorar a muchas de las chicas de Le Conte. Le llamaban el "eterno enamorado" y el "poeta sin barrio". ¡Hombre, aquello le hacía enfadar! Quería tener un barrio. No le agradaban los cholos pelones que se burlaban de él delante de las chicas más bonitas.

Entonces comenzó a pensar y dijo: "¡A la mierda, vamos a tomar parte del nombre de los Mid City Stoners y nos llamaremos la Mara Salvatrucha Stoners, o MSS". Fue a la biblioteca pública local e investigó por los derechos de autor; llenó una solicitud por la "Mara Salvatrucha Stoners" y la envió a la Biblioteca del Congreso para que el nombre estuviera registrado allí. Trato de consultar a un abogado en servicios jurídicos. Pero nunca obtuvo una cita. Los teléfonos sonaban siempre ocupados. También intento a través de la Red de Asistencia Jurídica, pero tampoco tuvo suerte.

Lo que se le ocurrió fue hacer propiedad suya el nombre al pintarlo con aerosol en la pared del baño de su escuela, donde la placa ha permanecido. Los consejeros de la escuela intentaron borrarlo y no pudieron, incluso llamaron a Bob Vila, el carpintero, para que les ayudara. Sin importar lo que hicieran los administrativos y maestros de la escuela, el nombre nunca se desvanecería de la pared de aquel baño, ya que el Cipitío había añadió gotas de su sangre a la pintura. Y es que esta criatura era demoniaca desde el principio.

Sus ojos se veían de color rojo brillante cuando derramaba su sangre sobre el nombre la Mara Salvatrucha. Y mientras pintaba, escuchaba en su *walkman Holy Driver*, al igual que cuando enfrentaba a cualquiera de los cholos de la MCS. En verdad, tengo que decir que para defenderse el cargaba con una pistola calibre 38.

Reclutó ciertos miembros: Rambo, Drácula, Pitufo, Gasparin, Cuete, Satanás, ET, el Negro Sabbath, el Blackie, y los aculturados Silent, Trigger, Boxer y Killer.

El Cipitío tenía su nuevo batallón, pero este era un batallón urbano, de soldados urbanos. Un día dio una orden drástica; es decir, un golpe directo a la cabeza, puesto que quiso enviar un mensaje tajante, fuerte, decidido, y golpear al cabecilla de los MCS, un cholo conocido como Boxer. El Cipitío le disparó recto a la cabeza y después lo picó en pedazos para que todo el mundo conociera su nueva mara, MSS. El Cipitío parecía un orgulloso samurái, que con un solo golpe tomo el poder de los MCS. El cementerio había quedado regado de la sangre de Bóxer, que lentamente corría por la cuneta de una de sus calles. El olor de la sangre fresca le provocaba escalofríos al Cipitío, pero eran temblores que le gustaban.

Una chica lugareña apodada el Ángel, de la pandilla de la calle rival Clanton 14 (C14), era vista por él como un ángel. Ella tenía ojos marrones pero muy claros que le hacían recordar a las chibolas con las que solía jugar en su pueblo, allá en su país de origen.

La muchacha tenía un cabello hermoso, ondulado y piel clara, sedosa muy suave. El Cipitío la quería como su morra. Ángel le lucía como una princesa de Arabia Saudita.

El Cipitío empezó a hablar como los cholos locales, como si fuera un méxicoamericano principalmente. Llamaba a sus amigos, *homeboys* y *ese*. Poco a poco, el Cipitío se fue transformando, de su *look* de *heavy metal* inmigrante, a un cholo. Empezó a lucir como el fundador de la *MCS-boxer*, ya que él había tomado su alma cuando le cortó su cabeza.

Un profundo odio provenía del tiempo en que los *homies* de la *MCS* robaban los zapatos del Cipitío en el verano. Él se iba a su casa sin zapatos y con los pies quemados. Debido a ello, se hizo del hábito de robar zapatos de sus víctimas, y les hacía a otros lo que le hicieron a él.

Por el proceso que vivió, de matar a muchos rivales, llegó a convertirse en un acaparador de zapatos.

◆ ◆ ◆

Él había establecido varias clicas en diferentes áreas de Los Ángeles. Fusionó a las más pequeñas pandillas, tales

como los Street Criminals, Black Diamonds y otras con la MS
13. Quería establecer un monopolio. Para ello, envió a *Black
Sabbath* al área de los Westlake Pico-Unión. Los pandilleros de
aquel lugar le cortaron la garganta en frente de un 7-Eleven; y
esta fue la primera víctima para el Cipitío.
Cuando supo la noticia, entró en cólera. Quería saber
quién lo había hecho. El Cipitío juró vengar a su amigo, adop-
tó tácticas de los "escuadrones de la muerte" respecto a su
vigilancia, objetivo y posterior asesinato. Cuando era necesario
daba órdenes de eliminar familias enteras. Pronto, aparecieron
cuerpos sin cabeza; brazos y piernas fueron descubiertos en
diferentes lugares alrededor de la ciudad de Los Ángeles. El
Departamento de la policía de Los Ángeles (LAPD) nunca hizo
pública la información, ya que era tan horripilante que de se-
guro crearía pánico en el público. El alcalde de Los Ángeles
quería ser reelegido, y pidió al jefe de policía que mantuviera
la información oculta, ya que las matanzas ocurrían solamente
en los guetos. El jefe de policía respondió diciendo: "Nos están
haciendo un favor, matándose unos con otros".
A los policías blancos del Departamento de Los Ángeles
no les importaba la violencia entre latinos y negros. Se reían
cuando llegaban a las escenas del crimen, y ni ofrecían una
taza de agua o cualquier otro recurso, como terapia o servi-
cios psiquiátricos a los sobrevivientes, ya que muchos eran
indocumentados.
Así, muchos pandilleros y civiles fueron torturados y asesi-
nados en la década de 1980. El Cipitío se sentía como en casa
de nuevo. Creo diferentes clicas y en todas se le rindió hom-
enaje. Él era independiente de La Eme o la Mafia Mexicana, y
se negó a pagarles impuestos.
Tenía una pésima actitud cuando pasaba el rato en la zona
del Surcentro de Los Ángeles. Con el disfraz de un paletero
construyó redes y alianzas. Estableció reuniones con los líderes
de los Bloods y de los Crips, y firmaron acuerdos de paz con
ellos —firmaron nombres sobre una servilleta, apara acordar
un alto al fuego entre cada uno. Aprendió esta habilidad de
Norton Renquist, quien tenía obligados a los líderes republi-
canos a firmar acuerdos y a prometer que no se aumentarían

los impuestos. El Cipitío pensó que si Norton había logrado eso con una gran cantidad de profesionales, entonces él podría hacer lo mismo con los Bloods y los Crips. Cuando se presentó ante ellos, él fue visto como un simple trabajador de la calle y les agrado a los Bloods y a los Crips.

Le llamaban "el pequeño homie marrón", y otros se referían a él como "Tiny", sin saber que era más grande y fuerte que cualquiera de sus pandilleros. Fumaba hierba con ellos en los callejones fuera de la calle Figueroa. Hacían competencias de disparos juntos, mientras veían películas porno.

Él se dio a conocer con las prostitutas locales, las que se fijaron que él vendía paletas de varios sabores muy a menudo, así que el tipo les empezó a gustar. De manera que aquellas mujeres le enseñaron el lenguaje callejero americano. Esto le vino muy bien porque él ya estaba en el programa bilingüe en Le Conté, pero fue en las calles donde le enseñaron el inglés cotidiano.

Una de sus palabras favoritas era *motherfucker*. Cuando él vendía una paleta y el cliente le preguntaba: "Cuánto". El respondía: "motherfucker, son cincuenta centavos". En realidad, venía a ser un tipo que tenía carisma, y en el barrio le empezaron a aceptar, le veían como parte de sus calles.

Así se convirtió en el cabecilla de la ciudad de Hollywood. Cada pandilla tenía que pedirle permiso para vender drogas en la zona. Y cuando aquello, todos decían: "No jodas al pequeño hijo de puta".

Los líderes de La Eme, James Morgan, conocido como el "Cocoliso", Chayanne Cadenas y Luis Flores le solicitaron una reunión privada en el King Taco, en el este de Los Ángeles. En verdad el Cipitío se distinguía por ser desafiante, y con ese carisma ordenó y se comió un burrito de carne asada. Entonces comenzó a tirarse pedos, a cada rato. La Eme estaba impresionada con aquella actitud de descuido y mal gusto. No podían creer que estaban negociando con un pequeño hijo de puta que medía tres pies de alto y tenía tan solo 10 años de edad, con la audacia de tirarse pedos como a él le placiera delante de ellos.

Cocoliso le dijo directamente que tenía que pagar impuestos

a La Eme para la matrícula universitaria de sus hijos. El Cipitío se sorprendió de que Cocoliso fuera un blanco, en lugar de un mexicano, y hablaba mejor español que los *homies* chicanos. Cocoliso le dijo al Cipitío que ellos habían sido los que comenzaron originalmente La Eme, como una organización de educación llamada Ejercito de Mexicanos Educados (EME.). De manera que le enseñaban a los nuevos reclusos a leer y escribir. Pero que los guardias de la prisión y los inversionistas en prisiones privadas, contribuyeron a convertirlos en una pandilla de la prisión. Ellos, los de La Eme hacían apuestas cada vez que enfrentaban a los negros para pelear en contra de los mexicanos o prisioneros chicanos.

El Cipitío, al fin, había conocido a alguien que tenía una actitud dura ante las cosas de la vida: "Me importa una mierda, y te puedo matar y comer en cualquier momento que yo quiera", le dijo y pidió una horchata porque ya estaba furioso con los resultados. En eso dijo que esa mierda no tenía el mismo sabor que las horchatas que el compraba en el mercado central. "Eso sabía a puta leche", comentó.

De pronto expresó en alta voz: "Estoy lleno, y no estoy pagando una mierda por todos ustedes". Y se fue de la reunión.

Los años siguientes fueron los más sangrientos. Cientos de miembros de la Mara Salvatrucha Stoners fueron asesinados. Los sobrevivientes entraron en el sistema penitenciario y también allí fueron violados y asesinados.

El Cipitío tuvo que negociar con Cocoliso. Y su principal petición fue reunirse en un restaurante salvadoreño donde vendían horchata de verdad.

♦ ♦ ♦

Cocoliso dijo: "La horchata esta sabe muy bien, *homie*". Cocoliso estaba intrigado y un día decidió visitar otro restaurante *salvi* para ordenar horchata. Se dirigió al primer restaurante salvadoreño ubicado en Pico, en el área del centro de Los Ángeles. El pandillero tenía que ordenar desde un soporte de metal. El tipo pidió: "Quiero una horchata y también unos plátanos con frijoles y crema". Cocoliso no podía creer esa

mierda. La horchata era deliciosa. Y así él se convirtió en un fan de la comida *salvi* y quería que el Cipitío le proporcionara recetas secretas.

El pandillero Cocoliso tenía permiso de la junta directiva de La Eme para negociar con el Cipitío. Entonces comenzó a hablar de su ascendencia, y dijo que los aztecas y los mayas deberían unirse. Le añadió al Cipitío que pagara un millón de dólares en impuestos atrasados y sería perdonado. Además se comprometió con apagar las luces verdes sobre la MSS. Cocoliso también le hizo una oferta al Cipitío. Lo pondría en una buena posición ante la Hermandad Aria —Aryan Brotherhood (AB)—. El caso es que a Cocoliso también le caía bien el Cipitio, ya que le recordaba a los muertos de tres pies de altura, hijos de Hungría y Bulgaria. Cocoliso solía jugar a las escondidas con ellos. Algunos de estos niños eran capaces de levantar 500 libras desde una banca *(bench press)*, sin derramar una sola gota de sudor. Algunos incluso podían levantar eso con un solo brazo.

El Cipitío acordó pagar los impuestos atrasados. La Eme le hizo miembro honorario y le incluyó el número 13 en su nombre de pandilla. De modo que la Mara Salvatrucha Stoners pronto fue conocida como MS13. Mayas y aztecas finalmente decidieron apoyarse mutuamente. Sabían que los españoles habían hecho que las diferentes tribus incas se destruyeran mutuamente.

Por su parte, el Cipitío leía todas las noches. porque él quería leer todos los libros que la Biblioteca del Congreso tenía en relación con América Latina y la historia del mundo. Sabía que el conocimiento era poder.

Los aztecas y los mayas tenían muchas cosas en común, pensaba él. Eso fue cuando La Eme y los MS13 se apartaron del camino de otras pandillas y se unieron para atacar a enemigos que tenían en común.

El Cipitío pronto se cansó de dar golpes a las pandillas y trató entonces de saber qué sería lo siguiente para hacer en la vida.

Capítulo 7

A menudo se preguntaba acerca de crecer con una verdadera familia. El Cipitío se imaginaba que tenía una madre rubia cocinando unos panqueques para él; una madre que le abrazaba y besaba, y le decía lo orgullosa que estaba.

El Cipitío investigó el porqué los mestizos querían ser blancos, y pensó en cómo el General Patton le había lavado el cerebro por medio de las películas.

Hollywood —creía el Cipitío— retrataba a los anglos como padres y madres amorosos y cuidadosos, mientras que a los padres y madres latinos y negros como indiferentes y sin amor.

Era cierto, en su caso, se dijo, pero también veía cómo algunos de sus amigos tenían padres y madres que no los abandonaban.

La guerra civil en El Salvador había creado esas divisiones en las familias. Miles de mujeres centroamericanas arriesgaron sus vidas por venir al Norte.

Los conquistadores llegaron de España y destruyeron las poblaciones nativas, y la devastación hubo de continuar durante ciclos. El Cipitío leía libros sobre el Holocausto y cómo los judíos fueron obligados a trabajar, mientras los nazis hacían ganancias para corporaciones multinacionales durante la detención de esos judíos en los campos de concentración.

Aprendió sobre la esclavitud de sus *homies* en los Crips y los Bloods, y averiguó acerca de los sirvientes de las casas y cómo a cientos de ellos se les elegían, por sus dueños, para

supervisar, vencer y mantener el control sobre su propia gente. Las historias le recordaban a la policía o cuches, los policías latinos y negros, a los que les encantaba acosar a los niños en el barrio y actuaban como opresores al servicio del hombre blanco. Algunos se creían que eran blancos pero tenían que usar un uniforme azul.

Veía a ejecutivos negros que habían dado la espalda a los suyos del Surcentro, que conducían sus Mercedes Benz en West Wood, y que nunca visitaban el lugar donde habían crecido.

Aprendió sobre la historia, sociología y los asuntos políticos, y todo ello lo estudiaba mientras solo era un paletero. El buscaba libros en las librerías de libros usados y compraba libros que hablaban de la revolución.

Después de leer los libros del presidente Mao Tse-tung, Hồ Chí Minh y los líderes africanos radicales como Marcus Garvey y Malcolm X, decidió que su papel era el de reconstruir su propio país, aquel a quien contribuyó en destruir. Una de sus otras metas era arreglar los guetos de Los Ángeles.

Tenía que cambiar el racismo y las estructuras institucionales creadas para mantener las minorías sojuzgadas.

Los blancos tomaron las tierras de los nativos americanos y los controlaban dentro de las reservas. Los tratados no fueron respetados ni honrados. Él sabía que la tierra que Estados Unidos había tomado de México se llevó a cabo por la fuerza bruta.

También leyó con gran interés sobre Toypurina, una nativa joven americana que encabezó una rebelión contra los colonizadores de San Gabriel en 1785. Ella, finalmente, fue encarcelada por los españoles y enviada al exilio, para que no continuara inspirando una rebelión.

Él estaba tan intrigado por la valiente historia de Toypurina, que visitó la misión de San Gabriel para saber dónde los indios gabrielinos fueron obligados a convertirse al catolicismo. Algunos lograron huir hacia las montañas de San Gabriel con el propósito de mantener su identidad, cultura y las creencias religiosas que todavía viven ahí. Ellos optaron en permanecer ocultos, como si fueran personas invisibles.

En la misión de San Grabriel vio una fogata donde

bailaban, cocinaban y hacían ritos en celebración a la madre tierra. Junípero Serra nunca los pudo evangelizar. Ellos construían túneles subterráneos, secretos, que en verdad se apreciaban como un increíble logró arquitectónico.

El Cipitío quería mezclar las ideas del Che Guevara, Simón Bolívar y José Martí. Sin embargo, su problema era que él nunca había visitado Argentina, ni Venezuela ni Cuba. Y se imaginaba que las injusticias eran universales y que cruzaban las fronteras de los países y de cualquier área geográfica.

Él se dijo: "¡Lo que sea, perras. Estoy tomando el mundo!". El Cipitío planeaba acabar con los falsos hijos de putas. Estos estaban consiguiendo riquezas a costa de las comunidades pobres, y del dinero de los contribuyentes que después lo utilizaban para reprimir y explotar. El quería convertirse en un representante de una vida sencilla. Por eso fundó a los Líderes Hispanos Estadounidenses de la Cámara de Comercio. Cada persona que quería convertirse en miembro oficial de esa asociación de empresarios y comerciantestenía que pagar un millón de dólares. El también creó un comité asesor de esa Cámara de Comercio en el que incluyó a los individuos más ricos de varios países latinoamericanos. Esto lo hizo a propósito para hacerse invisibles, ya que eventualmente conseguirían jugosos contratos por productos importados y exportados, obteniendo así la aprobación del Gobierno de Estados Unidos para creaciones de aerolíneas. Estos multimillonarios latinoamericanos, de los cuales muchos se habían hecho ricos a través del tráfico de drogas, eventualmente invertirían en las empresas estadounidenses puestas en marchas. Muchos invertían en la construcción de estadios y en firmas de inversiones que en gran medida venían a ser hechas por miembros del Congreso de los Estados Unidos.

El Cipitío tenía que aprender así el arte de la política, que es hacer suficiente dinero para comprar a la gente. Pero, por otra parte, mantuvo su club latinoamericano de multimillonarios y con ellos creó un grupo asesor en secreto. Esto le posibilitó un fondo para poder hacer sobornos y realizar de esa manera sus ambiciones políticas. Incluso tuvo que presentarse como un hombre del pueblo.

Lideró mediante el ejemplo y promocionó sus raíces campesinas, su humildad de vendedor de paletas y su denuncia de la riqueza material. Alcanzó la autoridad que le daba su posición de ser humilde, que vivía en un apartamento alquilado, pequeño y tener solo un poco de ropa y un carro viejo. Otros líderes de movimientos sociales vivían en la opulencia. Estos colectaban dinero para la causa pero todo se iba a sus cuentas bancarias privadas.

¿Por qué un líder progresista debía vivir en una mansión o un hogar de lujo, mientras que supuestamente representa las necesidades de la clase obrera? El Cipitío no llegó a ir tan lejos como Fidel Castro, quien le exigía a su gente que trabajara en los campos agrícolas y corte de caña de azúcar.

Él no quería imitar a otros líderes actuales, sino que buscaba ser alguien como Gandhi, pero con una actitud fuerte. Entonces el Cipitío le dijo a sus amigos: "Han visto alguna vez a un maya o a un azteca calvo?". "Diablos no", le respondían al pequeño hijo de puta.

CAPÍTULO 8

El Cipitío ayunó durante 60 días por los derechos de los inmigrantes, y los pasó sin hacer trampa. Encabezó marchas para denunciar la brutalidad de la policía, que eran unos puercos y a quienes odiaba con todo su corazón. Para hacer entender mejor sus puntos de vista, dio una conferencia de prensa en la que se apareció con químicos tóxicos, los que colocó en frente de algunas mansiones que pertenecían a los contaminadores de determinadas corporaciones. Además, llevó a cabo experimentos de fracturación hidráulica con el propósito de ver si el método causaba pequeños temblores subterráneos.

Boicoteó la empresa Walmart. La familia de Sam Walton le pidió al Cipitío que se convirtiera en su portavoz, pero él se negó, incluso después que le ofrecieran 500 mil dólares por año, para decir lo maravilloso que ellos eran. Y se negaba porque no estaba nada de acuerdo en cómo los trabajadores de Walmart no recibían salarios o beneficios justos.

En un día dado decidió dejar de comer en McDonald's porque las promesas del gringo nunca se hacían realidad. Sus amigos que trabajaban en McDonald's no ganaban más que el salario mínimo y no tenían beneficios para la salud o las pensiones. La peor puta parte fue cuando una rubia no le dio jamás su número de teléfono para que la llamara.

De la manera en que estaba concebido este mundo, enfadaba mucho al Cipitío y tenía días en que se ponía mal, respondía mal a la gente que le preguntaba algo, y entonces pasaba el

día pensando contra quiénes más las iba a tomar. Él también quería denunciar a los sacerdotes y a los médicos pedófilos. Una vez supo de un amigo que había ido al hospital porque padecía de un dolor de garganta, y un doctor, ex jugador de baloncesto que tenía los dedos largos, le realizó una revisión del culo, un tacto, y eso también enfadó y traumó mucho al Cipitío. El hijo de la gran puta doctor – ni utilizo vaselina, para más joder.

Sus acciones en el contexto estadounidense fueron ganando en importancia. Así, tomó más de cien causas sociales: ayunó, marchó y pasó un tiempo en la cárcel por no salirse de una protesta. Pensó hasta en prenderse fuego como los monjes que protestaban cuando la guerra de Vietnam, pero no lo hizo por no querer imitarlos.

El Cipitío, realmente, quería ser original y protestó contra las grandes empresas y compañías que propiciaban el calentamiento global, y para ello escaló el monte Everest y ayunó durante 60 días. Pocas personas fueron capaces de subir a la montaña para presenciar su ayuno.

Él en sus protestas y acciones alcanzó proporciones míticas. Circulaban muchas historias ya acerca de que él no era humano, sino un extraterrestre. Eso lo enfadaba bastante, porque él no era un ET, sino un líder comprometido con los pueblos, que vivía como los pobres vivían, en apartamentos deteriorados y con apenas suficiente comida, sin tener cuenta de ahorros o un millón de dólares en inversiones en el mercado de valores.

Ahora era un pobre hijo de puta.

Exxon, Marlboro, Enron, Exide Battery Recycling Plant y otras grandes empresas le ofrecieron dinero para que se callara. El Cipitío no aceptó dinero para sus causas sociales ni cedió a las presiones. Fue tentado, pero prefirió comer frijoles y huevos duros. No quería langosta o botellas de vino Malbec, sino que él disfrutaba de las cosas simples.

Cuando bajó del monte Everest, un niño pequeño lo esperaba con una rosa blanca para mostrarle su agradecimiento por salvaguardar y proteger las flores en China. En verdad, se había convertido en una figura internacional.

Su activismo se había traducido en ser más ampliamente

reconocido que el presidente de los Estados Unidos. Tenía los índices de aprobación más altos que cualquier líder mundial. Los países pequeños lo invitaban a participar en sus desfiles y él se negaba, no quería llamar la atención como alguien que solo buscaba publicidad. Incluso rechazó ser el gran mariscal para el Desfile de las Rosas. Prefería simplemente dormir una noche en el bulevar y a la mañana siguiente observar el desfile. Quería estar entre los pobres que no podían permitirse el lujo de pagar por el asiento reservado para ver la famosa parada. Incluso llevó muchos perros calientes para regalarlos a los que no tenían nada que comer durante el evento. ¡El hijo de puta era generoso!

◆ ◆ ◆

El Cipitio se cansó del activismo y de la lucha por el desarrollo de la justicia social. Quería hacer un último gran acto de bondad, y viajó al Medio Oriente para una reunión con los líderes judíos y los palestinos. Él quería negociar así un acuerdo de paz en esa explosiva región. Nadie nunca imaginó que él podría lograr esa meta.

Y todo porque el Cipitio tenía poderes extraordinarios que había heredado de su madre, antes de que se volviera loca, claro. Y es que la Siguanaba era la negociadora del pueblo, la diplomática y pacificadora. El Cipitío también había nacido con ese don de ella.

Se reunió con el primer ministro de Israel y el ministro de Defensa. Les llevó unas peperechas como regalo. Ellos estaban sorprendidos con la textura, el color y la forma de tal pan. Una vez que lo probaron, no podían dejar de comer, ni de hablar de la paz mundial. Los ingredientes estaban secretos en el pan y funcionaron. Increíblemente esos panes con azúcar y rellenos de miel hicieron su efecto y ayudaron a parar una posible violencia en el comedor. Uno de los ingredientes clave fue el agua bendita que el Cipitío había pedido al Vaticano para que la hicieran llegar a la reunión.

La peperecha era ahora un pan de la paz. Él tomó uno de aquellos panes para los líderes palestinos, que comieron y

bebieron café. Ellos también estaban sorprendidos con el sabor; y se pusieron eufóricos y querían comenzar el diálogo con los líderes de Israel lo más pronto posible.

Al Cipitío le pidieron peperechas producidas en masa. Estas podrían ser importadas de inmediato a todo Israel y a la región palestina. El servicio de Aviones United Parcel llevaron millones de panes al Medio Oriente. El Cipitío tenía su lado de negociante y logró incluir en el contrato que él ganaría un dólar por cada peperecha que se vendiera. Entonces él donó el dinero a las Naciones Unidas.

A la gente de Israel y a los palestinos les encantó comer peperechas y bajaron sus armas.

Los líderes de ambas partes se sentaron y firmaron un acuerdo de paz. Todo el mundo festejó durante tres días y tres noches seguidas, sin violencia. Cruzaron las fronteras y bailaron unos con otros.

El Papa mostró su pulgar hacia arriba. Voló al Medio Oriente y bailo con el pueblo. Una vez que el Pontífice comió la peperecha, también se convirtió en un defensor de la paz de tiempo completo. Fue tan grande el remordimiento de conciencia que tuvo que le ordenó al Vaticano que devolviera el oro tomado ilegalmente de América Latina en el año 1500. El Papa había estado renuente en sacar el oro y las riquezas del Vaticano, pero después de comer la peperecha en seguida estuvo de acuerdo. El Papa le dijo al Cipitío: "Eres una inspiración".

La cantidad y el peso del oro eran tremendos. La Fuerza Naval de Estados Unidos tuvo que ser traída para cargar y llevar el envío de las riquezas del Vaticano a las Américas.

El Cipitío se reunió en privado con el Papa y pidió que el oro devuelto fuera invertido en la construcción de miles de escuelas en toda América Latina; y que libros, papel, lápices y uniformes escolares se ofrecieran gratuitamente a todos y cada uno de los estudiantes que vivían en la pobreza.

Una vez que el Cipitío había logrado sus metas, regresó a los Estados Unidos y solicitó un trabajo en Homeboy Industries. Él quería aprender a hornear.

Un día, mientras horneaba, se encontró con la cholita llamada Ángel de nuevo. Y se volvió a enamorar de ella.

Escuchaba la canción de Kenny Chesney, "Me and You", una y otra vez. Su único problema era que la muchacha salía con un consejero de pandilleros llamado Mr. Coca, y además tenía un romance con un detective de grupos delincuenciales, llamado Mr. Barrio, de la estación de Newton. Por una parte, el consejero de pandilleros le entregaba dinero en efectivo y, por la otra, el detective le daba hierba gratis.

Mientras horneaba, el Cipitío se sentía herido en su corazón. Escuchaba la canción de Culture Club "Do You Really Want To Hurt Me?". Él quería que la Cholita escuchara la canción y el mensaje.

Él quería ser normal y sentar cabeza, pero la Cholita era una vagabunda y una mariposa. Le gustaba ser cogida por muchos. Sin faltar el respeto, claro, pero ella era una jugadora de verdad que le decía a los *homies:* "No odies al jugador. Odia el juego".

El Cipitío estaba obsesionado con el pelo de ella, rubio blanqueado, cejas negras y pantalones de vaqueros que mostraban su culo apretado, y daba justicia a la frase: "cinturita de gallina".

Ya hacía un tiempo que él había renunciado a la violencia, después de que la peperecha ayudara a crear la paz mundial, y el Cipitío aprendiera a hornear ese pan especial. Alimentó así a todos los pandilleros de Los Ángeles, que se sentaron en círculos en la Homeboy Industries y cantaron *Kumbaya, My Lord,* canciones de amor de Los Bukis y el clásico de Juan Gabriel, *Querida,* que lo cantaron a todo pulmón.

Durante el tiempo en que fue panadero, el Cipitío comenzó a beber más cerveza y vinos finos en buenas cantidades porque la gente le daba en los círculos de la canción. Él se había convertido en adicto a los eventos de recaudación de fondos, en los que daban cerveza y vino gratis, y varios tipos de bebidas alcohólicas. Fumaba hierba y polvo e intentaba que Ángel también probara.

Le daba con todo a la botella todos los días, mientras que la Cholita seguía dándole la espalda. Él le tiraba piedras a ella y escribía sus mejores poemas dedicados a su Ángel.

A la Cholita le gustaban chicos que fueran altos, malos,

que robaban dinero de donaciones y policías que le trajeran hierbas de las redadas de drogas. Por eso mismo él no cumplía con las expectativas de ella, que salía a pasar el rato con *homeboys* violentos y el Cipitío parecía ser demasiado suave, lento y agradable, pero no más. Ya era sabido que a ella le gustaban los *homies* que preferían estar en tiroteos antes que comer la peperecha.

De esta manera, la Cholita se ponía caliente y cachonda, cuando los hombres mataban a otros. A ella le encantaba ver cómo se derramaba la sangre, y se sonreía cuando los *homies* caían al suelo. La Cholita se ponía caliente y agitada, y le pedía a sus amantes que pusieran el vídeo, *Faces of Death*, mientras cogían. Y es que le encantaba ver a la gente ser comida por cocodrilos y destrozados por los leones, le gustaba especialmente el canibalismo. Eso la hacía llegar a un paroxismo sexual; o sea, que se venía sola delante de todos.

El Cipitío se había jodido para llegar a ser un hombre de paz y la Cholita no tenía ni idea de que él había comido y digerido a cientos de personas. Ella no sabía nada de su violento pasado y que la base de su poder era su pene.

Este hombre con tamaño de niño quería ser aceptado a través de su poesía, no por su violencia. Pensó así en ponerse implantes de piernas para ser más alto, pero al hacerlo cualquier cirujano vería entonces su enorme pene. Y ese era su mayor secreto. Si tan solo la Cholita le diera una oportunidad, él le mostraría lo bien dotado que estaba. Por lo pronto se sentía cansado de masturbarse con la imagen de la Cholita. Quería el trato real. Sin embargo, el Cipitio tenía que tener cuidado cuando se expusiera ante la Cholita; por lo que tendría que asegurarse de que ella iba a mantener su secreto; es decir, el hecho de que sus extraordinarios poderes se encontraban dentro de su gran verga. Si alguien se la cortaba, él perdería la inmortalidad.

Un día, mientras horneaba, decidió irse a la mierda de allí y olvidarse de la Cholita. Pensó: "Ojos que no ven, corazón que no siente".

Capítulo 9

El Cipitío recorrió las calles y exploró la historia de Los Ángeles, su arquitectura y logros de ingeniería. Vio las divisiones entre los ricos y los pobres. Los ricos vivían cómodamente en el Lado Oeste y otras áreas, mientras que los pobres tomaron los barrios bajos.

Él decidió postularse para alcalde y cambiar las cosas desde el interior. Contrató a sus amigos Panzón, Quebrado, Tornillo y Truco, y estableció un comité de búsqueda de profesionales para encontrar a los más calificados, en lugar de los que habían contribuido más o que habían trabajado en campañas anteriores. Evitó así contratar solo mujeres hermosas y hombres atractivos.

Su equipo reflejaba los rostros de Los Ángeles. Contrató un personal que fuera indígena de buen parecido, como la gente que había conocido en Guatemala y el sur de México, a partir de estados como Yucatán, Guerrero y Chiapas, no los rubios y rubias latinas de las telenovelas.

El Cipitío como alcalde del pueblo se comprometió a ser más grande que Fiorello La Guardia, quien fue el alcalde de la ciudad de Nueva York durante los años 1930 y 1940. Con el Cipitío, el Departamento de Servicios de Apoyo a la Niñez ya no discriminaría a padres desempleados.

Más limpio que el alcalde Tom Bradley, el Cipitío evitaba tener aventuras sexuales con sus donantes. Era difícil pero tenía que mantener bien su conducta, por lo que llevaba

siempre una nota en el bolsillo de atrás que le recordaba: "No te cojas a los donantes".

El jefe de policía, Puerco y sus oficiales, ya no iban a poder estar continuamente hostigando a los pobres de la comunidad, ni tampoco iban a dañar más a los activistas. El Cipitío sabía sobre las actividades ilegales que el LAPD había hecho con varios activistas. La policía les seguía a propósito, para colocarles (sembrarles) drogas en sus vehículos y viviendas, e incluso hasta plantando armas si fuera necesario. Cuando supieron que un activista tenía ciertas adicciones, los agentes se aseguraban de que este tuviese libre y pleno acceso a determinados lugares. Los policías querían grabarle a él o a ella soplando la cocaína o cogiendo con bitches en moteles baratos. En lugar de hacer su trabajo como verdaderos vigilantes, ellos buscaban su próximo golpe de *crack* o compañero para coger.

Así se podía comprar a cualquier político. Solo lo que tenían que hacer era tomar una grabación de vídeo o audio, y ya con eso les jodían. Cuando se hacía necesario, la policía utilizaba tácticas ingeniosas como la del envío de agentes encubiertos vestidos como al modo de los mormones o de los testigos de Jehová para acercarse, y hasta lograr entrar, a la casa de un político o activista. También pagaban a los muchachos que instalaban cables de televisión, o a los que iban por las compañías telefónicas y de gas para que pusieran pequeños aparatos que registraban todas las conversaciones. Ellos, los policías, tenían métodos eficientes que podían utilizar.

Para destruir a un activista, los policías pagaban a determinadas prostitutas para atraparlos. Enviaban rubias con culos grandes para seducirlos. ¡De esta manera venía a ser tan fácil joder a los activistas!

El Cipitío se aseguró de que en su campaña no se diera ninguna de esas actividades ilegales. Él quería ser un político con ética y dejar un gran legado. ¡Qué maldito soñador!

Deseaba que se crearan enormes estatuas, edificios, puentes y placas con su nombre en negrita y letras mayúsculas, y que dijera: **ALCALDE CIPITÍO.** Su interés era el de que lo recordaran, incluso mucho más que al presidente John F.

Kennedy o Abraham Lincoln. Aspiraba a liberar a su pueblo como lo hizo Moisés. El Cipitío pensó que debía ser igualado a Jesucristo o al mismísimo Alá. Sus ambiciones eran mucho más grandes que su verga. En otras palabras, su ego le había crecido mucho más grande que el monte Everest. Y él se reía, pensando en esa broma.

Un día la Cholita se daría cuenta de lo que se había perdido por haberlo despreciado, a él, que tenía un gran corazón, y que siempre la podía aliviar de su necesidad sexual.

El Cipitío adoraba al líder Mao, y quería poner en práctica los logros y estrategias de este líder a nivel local. Pensó en que la única forma de salvar la brecha de la riqueza era fusionar el capitalismo y el comunismo. No era tarea fácil, pero sí posible.

Durante su campaña, hizo de esa fusión su máxima prioridad y las masas lo adoraron. Él prometió que nadie comería *filet mignon* a menos que todo el mundo pudiese costearlo. Patrullas de la policía comunitaria se planificaron en el oeste de Los Ángeles, el Valle, Este de Los Ángeles, Sur de Los Ángeles y cualquier otro barrio para asegurarse de que nadie estuviera cocinando la jugosa carne del *filet mignon* en secreto, a menos que todo el mundo tuviese uno. Tenía que ser igual para todo el mundo. A los productores de carne se les aseguró que serían ricos, forzándolos a actuar con igualdad y hasta que cada residente de Los Ángeles pudiese costearse un *filet mignon*.

Los grandes ganaderos amaban al Cipitío tanto que contribuyeron con millones de dólares para su campaña. Le dieron todos los filetes que él quisiera gratis. El Cipitío se sentía culpable, pero se dijo: ¡Qué putas! El necesitaba tener a los ganaderos en el bolsillo para ganar las elecciones.

Líderes de la industria del petróleo le dieron gasolina gratis de por vida. Al Cipitío le importaba un carajo cuanto costara la gasolina. En este sentido, llegó a ser tan audaz, que deliberadamente dejaba que más de un galón se derramara en el suelo cuando llenaba el tanque de su coche viejo.

Para complacer a los ambientalistas, se comprometió a plantar más de mil millones de árboles. Las masas de Los Ángeles podían comer los mangos, cerezas y las peras de los

árboles de forma gratuita. Los votantes amaban sus ideas y sus mítines eran enormes. Los vaqueros, los que estaban en contra de la contaminación, y los ambientalistas le amaban.

El Cipitío se convirtió en un líder de culto. Los otros candidatos estaban celosos de sus originales ideas; y lo que se les ocurrió fue unir sus fuerzas para destruirlo.

Un candidato nombrado Panzón dijo: "Vamos a utilizar el clásico libro de juegos y a conseguir a alguien de su propia comunidad para que lo joda". Eso había funcionado durante la colonización de México, gracias a los servicios de la Malinche. Ella era la más grande consultora que los españoles habían encontrado. Llegaron a un acuerdo con ella, ya que no solicitó un plan de pensión o jubilación.

Contrataron a un profesor llamado Rata para acercarse al Cipitío, como su asesor más cercano en la Ley de Libre Comercio de América del Norte (TLCAN), la minería y las pequeñas empresas. Pero el profesor en realidad era un agente de la Agencia Central de Inteligencia (CIA).

La Agencia de Seguridad Nacional (NSA) le dio al profesor la tarea de registrar todas las conversaciones con el Cipitío.

Cuando el Cipitío se emborrachaba privadamente, hablaba pura mierda y demostraba sus antecedentes de pandillero. Por cada tres palabras que pronunciaba una venía a ser mala palabra. El caso es que el profesor buscaba hablar con él con mucha frecuencia. Así, pudo grabar cientos de horas hablando mierdas con el Cipitío.

Él encontró las cintas y se puso a revisarlas; eran las cintas de grabación de los investigadores privados a los que la NSA había contratado para darle servicio a él y, de hecho, vigilarlo. Sin embargo, a los investigadores les simpatizaron las grabaciones y se meaban de la risa cuando escuchaban las conversaciones grabadas. Se reían con ganas, con mucha estridencia.

El Cipitío sospechaba ya que alguien le estaba traicionando. Entonces, leyó acerca de Judas en la Biblia. Dando rienda suelta a su paranoia, se acercó a la universidad de Cal Tech, en Pasadena, para contrarrestar la posible vigilancia de la NSA.

Un estudiante chino, joven, apodado Mao fue contratado por el Cipitío, para desarrollar programas informáticos que

rastrearan la existencia de posibles traidores y espías mediante satélite. El estudiante era eficiente y le encantaba el hecho de que el Cipitío admiraba al líder Mao. Tenían muchas cosas en común. A los pocos días, el estudiante descubrió, por fin, de que el profesor era el espía. El Cipitío estaba enojado y se preguntaba qué hacer. Entonces, se le ocurrió pagarles a dos policías deshonestos para que mataran a tiros al profesor. Una noche, el profesor visitó un club de *striptease* y se hubo de emborrachar. Cuando el conducía por Pasadena, la policía detuvo su auto y se burlaron de él. Le dijeron que había obtenido su licencia de manejo por sobornar al comité de aprobación. Eso lo encolerizó, se quitó el cinturón de seguridad y abrió la puerta de su coche. Metió su mano en el bolsillo para sacar la licencia y en eso fue cuando los policías vieron la oportunidad de dispararle. La bala le entró al profesor por la cabeza. En el informe policíaco, lo que se había escrito decía que ese hombre (el profesor) se había llevado su mano hasta la cintura del pantalón para sacar un arma.

Los policías cargaban una pequeña arma brillante en el maletero en caso de que tuviesen que incriminar a alguien. Y se la pusieron en la mano al profesor muerto ya. Así fue fácil incriminarle. Pero a nadie le importo una mierda que fuese asesinado por policías, ya que era un profesor latino del sistema universitario de Cal State. Pero si el profesor hubiera sido de una universidad de la Ivy League (conferencia deportiva de la NCAA de ocho universidades privadas del noreste), por ejemplo, como Harvard o Yale, el presidente de los Estados Unidos hubiese pedido al fiscal general que llevara a cabo una investigación profunda.

El Cipitío pensaba que el golpe estaba justificado, puesto que todavía quedaba en él algo del pandillero.

Finalmente, el Cipitío ganó la elección. Su edad resultaba cuestionada pero demostró que tenía 35 años de edad con una tarjeta de identificación falsa que compró en la parte del Surcentro de Los Ángeles. Todo el mundo pudo saber que él en realidad era un tipo maduro e inteligente; su coeficiente intelectual estaba duplicado en comparación con sus competidores.

De modo que los rumores de que él tenía tan solo 10 años de edad dejaron de circular. Ahora él se veía tan suave, maduro e inteligente, que en verdad todo el mundo creía que tenía más de 35 años de edad.

Con la labia que le había caracterizado, él sacaba provecho de su altura y decía que su corazón venía a ser lo que contaba, y no el tener tres pies de altura. Mantuvo así el tamaño de su pene en secreto durante la campaña. Él no quería distracciones.

Las multitudes amaban su idealismo, entusiasmo y carisma. El alcalde Cipitío era un hombre hecho a sí mismo y todo el mundo se sentía inspirado de que él viniera desde abajo, vendiendo paletas en las calles de Los Ángeles. ¿Quién más conocía mejor los problemas que el alcalde Cipitio? Hasta también conocía los chismes importantes.

En su primer año en el cargo, contrató a la gente que sabían de alta política y a organizadores comunitarios experimentados que nunca se habían vendido. Investigó sus salarios y contrató nada más a los que ganaban 20 mil dólares o menos al año. Ellos conocían los problemas de los trabajadores pobres y eran personas que no podían ser comprados con cenas de lujo para comer langostas. Gente acostumbrada a los frijoles, el arroz y el agua del grifo. Aun cuando el agua podía estar contaminada, y tenían que beber del grifo, ya que el agua importada de Nueva Zelanda era demasiado cara para los organizadores opositores de la comunidad. También creían en el apoyo a la oficina local del Departamento de Agua y Energía (DWP), puesto que habían hecho generosas donaciones a programas extra curriculares en el centro de la ciudad.

Los organizadores podrían haberse ido a trabajar para el DWP, y tener tarjetas de crédito con las que podían asistir a cenas de lujo y tomar mucho vino justificándolo todo como reuniones de negocios.

El alcalde Cipitío les hizo una entrevista personalmente, porque quería ver lo que había en sus corazones. Cuando él tenía una buena vibra respecto a ellos, entonces les contrataba en el acto.

El DWP nunca se quedó sin dinero. Tomaban 10 centavos

de cada cliente todos los meses. A eso se le añadían hasta cientos de millones de dólares que se movían hacia una fundación privada.

Los principales administradores de la fundación y el director general del DWP eran agasajados en los mejores restaurantes de Los Ángeles. Con frecuencia tenían reservadas mesas regulares en esos restaurantes y, por supuesto, el buen vino nunca les faltaba.

Por su parte, el Departamento de Transporte Rápido (RTD) estaba un poco celoso, y sus empleados también querían vinos gratis. Veían lo bien que eran tratados los empleados de DWP, y exigieron que se estableciera una fundación privada para el RTD. Habían oído que el filete que hacían en los restaurantes locales, de lujo, era *filet mignon* y que lo importaban de Argentina.

El alcalde Cipitío se enteró de la manera creativa en la que el DWP estaba recaudando fondos y se puso muy furioso. Entró en su oficina con una gran rabia, y le ordenó a su jefe de Gabinete que se reuniera con el director general del DWP en la Placita Olvera. Y le transmitiera la orden de que cada angelino recibiera un *filet mignon* gratis en el restaurante Taix.

Las líneas o colas en los restaurantes se hacían enormes. Las personas se alinearon a las 4:00 a.m. para entrar por la noche a cenar. El alcalde Cipitío se había convertido en un visionario. Ya estaba pensando en el tiempo de su reelección. Pensó que si seguía manteniendo a las masas bien alimentadas, ellos votarían por él de nuevo. Ya se le consideraba como un planificador maestro.

Se reunió con los jefes de las diferentes pandillas en Los Ángeles y les ofreció ofertas que no podían rechazar. En primer lugar, les exigió que aprendieran a leer y escribir inglés correctamente; que se leyeran todas las obras de Shakespeare. Luego, tenían que dividir la ciudad en territorios. Al alcalde Cipitío tenían que darle el 5 % de cada venta de drogas. Y con ese dinero creó la Fundación Cipitío para dar becas a los niños más pobres de Los Ángeles.

En relación con los Lakers, estos no estaban haciendo lo suficiente para erradicar la pobreza. El alcalde Cipitío pidió a su

director de políticas de educación, el Sr. Truant, que diseñara un programa que redujera la tasa de deserción escolar a un 10 % en el primer año. Su fundación así ofrecía becas completas para cada estudiante de secundaria, y pagaba todos los gastos universitarios. Los estudiantes no podían creerlo, sobre todo los estudiantes pobres, cuyos padres eran costureras, conserjes, guardias de seguridad y maestros suplentes. Cuando los estudiantes se graduaban en colegios y universidades, regresaban a sus comunidades pobres ya convertidos en médicos, abogados, arquitectos, y ponían manos a la obra para ayudar a revitalizar la zona. Ellos creaban pequeñas empresas que empleaban a personas de la comunidad.

Estos estudiantes recordaban cómo, antes del Cipitío, tenían que ir a la cama con hambre. Ahora le podían dar un giro a todo a través de su educación.

Los estudiantes asistían más regularmente a Jordan, Manual Arts, Jefferson, Locke, Washington y otras escuelas que anteriormente tenían tasas de deserción de dos dígitos. Hablaban de los mejores colegios y universidades, a los que podían ir a solicitar becas, en lugar de hablar de cuál es la pandilla más dura o cuál es la onda de la siguiente fiesta. Los problemas raciales disminuyeron. Y los disturbios desaparecieron de las escuelas secundarias locales y clubes de estudiantes, cuyos miembros, latinos y negros, empezaron a trabajar juntos.

La Fundación Cipitío tuvo un gran impacto. Al año cientos de estudiantes de los Distritos Escolares Unificado de Los Ángeles (LAUSD) habían aplicado y fueron aceptados, incluso a las universidades de la Ivy League. La ceremonia se llevó a cabo en el Hollywood Bowl, donde las miles de becas fueron entregadas a los estudiantes con sus familias. El alcalde Cipitío creó futuros votantes para sí mismo mientras hacía algo maravilloso.

Los estudiantes fantaseaban con ser como el alcalde Cipitío un día. A pesar de que contaba tan solo con tres pies de altura, venía a ser tan alto e impresionante como si tuviera la estatura de la Torre Eiffel.

El alcalde Cipitío había creado paz en el Medio Oriente y en Los Ángeles, y ahora era conocido como el alcalde de la

educación, a pesar de que nunca antes enseñó en un aula, ni siquiera como un maestro sustituto. Enseñar como maestro sustituto no pagaba lo suficiente y a esos maestros no se les ofrecía ningún beneficio.

Basó su experiencia en su credibilidad en la calle y había visitado muchas escuelas públicas. Pasó mucho tiempo con los profesores y jugaba con ellos en el Parque MacArthur. El alcalde Cipitío necesitaba dinero extra y esto le ofreció la oportunidad de interactuar con la gente común, los jugadores, los drogadictos y los maestros. Él estaba orgulloso de la base que tenía para su enfoque. La filosofía de Mao lo había contagiado.

Fundó un comité central, formado por un grupo de cinco asesores claves (quienes utilizaron como nombres: Big Fish, el Sr. Greedy, el Sr. Tabasco, Big Shark y el Sr. Developer) y al que juntó con gobernantes no oficiales de Los Ángeles. Pero para todos, él mantuvo sus nombres e identidades en secreto. Ellos eran multimillonarios y dueños de las más grandes empresas y hasta de la tierra en Los Ángeles. Nadie así iba a conocer la identidad de los miembros del comité central.

Uno de ellos decía que era el propietario del equipo de baloncesto de Los Ángeles Lakers. Las cinco personas, cada uno, tenían que pagar al Jefe de Policía 100 mil dólares por año, en efectivo. Se les dio insignias policiales y podían hacer lo que quisieran. Nadie conocía a los hombres invisibles que controlaban Los Ángeles. El alcalde Cipitío los controlaba, ya que contaba con los archivos de cada uno de ellos, y ellos lo sabían.

El alcalde Cipitío eligió ser un amable y benevolente líder, pero no era un estúpido. La guerra civil, la venta de paletas y sus viajes alrededor del mundo habían aguzado sus habilidades de comprensión y negociación. Él sabía que los hombres y mujeres con malas intenciones solamente entendían del engaño, de la trampa y el chantaje. No creían en el hecho de que los seres humanos podrían ser dignos de confianza, leales y honestos.

Sus corazones estaban llenos de serpientes y veneno. Se podía ver la niebla en sus ojos con las lenguas divididas. El alcalde Cipitío veía esas señales cuando conocía a gente mala.

Él los identificaba con facilidad, porque ese mismo lado malo, por parte de su padre, era el que había en él.

El alcalde Cipitío se volvía oscuro por las noches, cuando era malo y astuto. Durante el día, se desvanecía en blanco, pero su corazón seguía siendo malo y perverso. El deseó que el color fuese invertido, y que el blanco significara lo malo y el negro lo bueno. Sabía que en los Estados Unidos, en su fundación, había existido mucho el racismo, en lo que se consideraba que algunos hombres no se veían iguales ante la ley, como sucedía con las personas de color moreno y negro. Y él también sufría eso porque las raíces africanas del alcalde Cipitío le habían dado la piel oscura, y él había experimentado lo que significaba el racismo.

Su elección como el primer alcalde moreno de Los Ángeles fue significativa. Representó a los oprimidos y marginados. Él era el futuro de los líderes latinoamericanos. Fidel Castro les había dado el ejemplo, pero él no era verdaderamente indígena.

El alcalde Cipitío había roto muchas barreras para ser un joven indígena de El Salvador. Él nunca hubo de negar sus raíces mayas y africanas. Por otra parte, él les pagaba 10 mil dólares por cada actuación a los artistas y actores, puesto que creía en el pago de salarios justos para todos los que trabajaran y crearan.

Él ayudó a diversas personas oriundas de Centroamérica a moverse más alto en las filas del poder y la política. ¡Qué logro! Él era un líder en toda la extensión de esa palabra. No temía que otros latinos o afroamericanos pudiesen derribarlo o tomar su lugar. El alcalde Cipitío superó la mentalidad de los colonizados.

Su pueblo ha padecido esa misma mentalidad. Y por eso él rechazaba el síndrome del cangrejo, donde un cangrejo tiraba hacia abajo al otro, en vez de ayudarlo a salir del barril. Quería que las minorías se ayudaran recíprocamente, los unos con los otros, en vez de perjudicarse entre sí.

El alcalde Cipitío llamó al presidente de los Estados Unidos y solicitó una reunión. Era su primera vez con el Presidente. Y cuando fue a visitarlo voló en la sección económica del avión, en lugar de hacerlo en primera clase, para demostrar que era parte de la gente común.

Fue recibido con una alfombra roja en el Aeropuerto Internacional Washington-Dulles y bandas locales de secundaria tocaban mientras él descendía del avión. Fue como una escena de una película de Hollywood. Washington nunca había recibido a un alcalde de ciudad con ese entusiasmo. Se creó tanta emoción que él pareció ser incluso más popular que el Presidente.

Distribuyó dulces para todos. Más de un millón de personas acudieron de todas las etnias, razas y clases. Nadie jamás había unido a las masas de tal manera.

El Presidente se reunió con el alcalde Cipitío en una tienda de café local, en el vecindario de Adams Morgan. Hicieron un acuerdo, y el Presidente le dio 10,000 millones de dólares para iniciar un programa de creación de empleo. La única condición era que el alcalde Cipitío tenía que apoyarlo cuando se postulara para la reelección. El aceptó. Por supuesto, el Cipitío le hizo un regalo, y le envió a dos prostitutas caras a la *suite* presidencial, donde el Presidente se alojaba. Se disfrazaron como señoritas de la limpieza, y sacudieron el mundo del Presidente durante toda la noche.

El alcalde Cipitío volvió como un héroe. Tenía un cheque gigante a nombre de la Ciudad de Los Ángeles. Cientos de miles de puestos de trabajo se crearon con los 10,000 millones de dólares responsablemente gastados durante un período de más de cinco años, sin atascos. La financiación permitió al alcalde contratar y despedir a todo aquel que quisiera, ya que controlaba el dinero. El Departamento de Trabajo y el Departamento de Vivienda y Desarrollo Urbano (HUD) firmaron memorandos oficiales que designaban los fondos sin restricciones.

En el Surcentro de Los Ángeles, se crearon 100 mil puestos de trabajo. El edificio y el esfuerzo costaron un billón de dólares. El Cipitío eligió otras nueve áreas (Boyle Heights, Rosemead, Culver City, San Pedro, Sun Valley, Koreatown, Crenshaw, Wilmington y City of Terrace) para hacer lo mismo. Cada una de estas ciudades creó cientos de miles de puestos de trabajo, sumando un millón de puestos de trabajo todos juntos. Su asesor económico se aseguró de que los nuevos empleados

que ocuparan puestos eran partidarios del alcalde Cipitío, estableciendo un bloqueo en su campaña de reelección.

Con sus proyectos innovadores, el alcalde Cipitío tenía más tiempo para pasar con las masas. Caminó calles de barrios pobres y vio cómo los pobres tenían que sufrir la peor de las contaminaciones de muchas empresas; contaminaciones que creaban enfermedades relacionadas con el agua y el aire.

Los miembros de la Asamblea del estado y los senadores, que ya estaban comprados, tuvieron que donar cinco mil dólares cada uno para todas las organizaciones ambientales sin fines de lucro, con el propósito de evitar que se quejaran de los problemas.

Se le concedió una reunión con el Secretario de la Agencia de Protección Ambiental (EPA), el Sr. Benzine, a través de su estrecha relación con el Presidente. Ellos habían solidificado su amistad, cuando en secreto asistieron a un club de *striptease* en el Distrito Central

Para limpiar la contaminación ambiental de los barrios pobres, el alcalde Cipitío pidió 20 mil millones de dólares del EPA. Y como él hablaba en serio, amenazó con denunciar públicamente al Presidente por su complicidad, en permitir que las empresas tuvieran irregularidades. Él también tenía grabaciones sobre sexo del Presidente, en una ocasión, cuando participó en un trío con dos señoritas de la limpieza en el Hotel Hyatt Regency, en Washington, D. C.

El alcalde Cipitío también declaró que si él no recibía los 20 mil millones de dólares, planearía una marcha de protesta de más de un millón de personas. Es de imaginar el caos total que se armaría cuando el tráfico se detuviera y los empleados federales no se presentaran a trabajar, especialmente los burócratas de la EPA. El consejo que le dio el reverendo Al Sharpton fue muy útil.

El Presidente tuvo que dar el dinero al alcalde Cipitío. Por primera vez, las empresas limpiaron su contaminación e implementaron el uso de equipo verde-amigable. La energía verde se convirtió en un gran negocio. Asimismo, el Presidente dijo al Cipitío: "Devuélveme las grabaciones originales sobre sexo y estamos a mano". El Cipitio estuvo de acuerdo y se las

entregó. Ahora el Presidente podía dormir por las noches. Los principales grupos ecologistas internacionales se reunieron y le dieron al alcalde Cipitío un premio por su trayectoria y por su trabajo. Lo llamaban "el alcalde verde". Él se reía porque en realidad sabía que solo le veían como un pequeño frijolero moreno.

Un grupo ecologista quería dar al alcalde Cipitío el Premio Torta. Habían asumido que él era de ascendencia mexicana. En verdad, debieron haberle otorgado el Premio Pupusa, pero el relleno en una pupusa no podría haber sido orgánico, entonces. El comité anuló su nominación para el premio y, de hecho, afirmaron que el asunto era de que había surgido un candidato más verde.

La verdad era que ya habían comprado el cristal del Premio Torta y sintieron que la inversión de 100 dólares venía a ser demasiada como para cancelarla. Por otra parte, ya habían hecho un contrato con el talentoso cantante mexicano Juan Gabriel para que cantara mientras el premio era entregado. Y el depósito por su actuación ya se había pagado.

El evento tuvo lugar en la Universidad de la Ciudad de Pasadena (PCC). Ya que el lugar estaba libre y gratis, se esperaba que más de 10 mil estudiantes participaran. Sin embargo, el evento fue cancelado después de las quejas de que el título era inadecuado y que debió llamarse el Premio Hamburguesa o Premio de Hot Dog.

La organización latina más antigua y más grande sin fines de lucro en Pasadena (PCC) también había amenazado con boicotear el evento. Pero fue fácil de aplacarlos, el presidente del PCC dio 500 dólares a la organización sin fines de lucro para callarlos. Los asesores hispanoamericanos del presidente del PCC estaban contentos. Se encontraron en el Rose Tree Cottage para celebrar el ingenio de ese presidente. Ellos ordenaron pétalos de rosa, té caliente y llevaban guantes blancos de algodón.

La administración de la universidad dijo que el cambio debería seguir la tradición estadounidense del fútbol y el espíritu del béisbol.

Ya que se trataba de la actuación de Juan Gabriel, el

evento se trasladó al Rose Bowl. Juan Gabriel quería que el Rose Bowl se rociara con olor a rosas naturales, ya que la tierra donde el Rose Bowl fue construido originalmente servía como un vertedero de basura, y el olor se hacía intenso. Mil galones de aerosol con olor a rosa fueron rociados, estaban hechos de rosas importadas de diferentes países.

El evento fue magnífico, con el alcalde, concejales y otros dignatarios que asistieron. Estaban tan motivados, que dieron caramelos de algodón gratis, lo cual ayudó en sus próximas elecciones. Mantener a los visitantes y los votantes felices era muy importante. La imagen de la Ciudad de las Rosas no podía ser manchada.

Tenía que oler a rosas, para que ninguna persona pudiera hablar de desigualdades e injusticias. Terminaron así debajo del Rose Bowl, de una manera similar a lo que hizo el dictador Mobutu Sese Seko a los disidentes políticos en Zaire, África, cuando Muhammad Ali peleaba contra George Foreman. Mientras se llevaban a cabo las celebraciones —las torturas tomaron su lugar en los vestuarios privados del Rose Bowl. Los cuerpos de los torturados fueron enterrados a lo largo de las montañas de San Gabriel. Líderes del tipo Patrice Lumumba no fueron permitidos. La democracia era una ilusión.

El alcalde Cipitío estudió las cualidades y técnicas utilizadas por Mobutu Sese Seko y Lumumba, y se inclinó hacia Lumumba, ya que Mobutu era anticomunista.

Sabía que su asesinato era el próximo. Pero él era parte de "los no-muertos" y podía volver con venganza, sin piedad. El hijo de puta era peor que un vampiro.

El alcalde Cipitío todavía quería hacer el bien y luchó en contra de sus demonios interiores. Trataba de rechazar la influencia que podía tener de la sangre del Cadejo, pero no podía.

Quería ser más como la Siguanaba antes de que ella se volviese loca. En definitiva ella era la mujer más compasiva del mundo y había sido una pionera en los derechos de las mujeres, pero él se resentía cada vez que pensaba que ella le había ahogado a propósito.

◆ ◆ ◆

El alcalde Cipitío había reestructurado y mejorado la ciudad de Los Ángeles. El construyó el puente de la brecha entre ricos y pobres, y creo una clase media próspera. Proporcionó oportunidades para todos los estudiantes, independientemente de su situación económica o carrera. Él quería una revolución política local, y se inspiraba en ideas comunistas para seguir adelante cada día. No quería ser un mártir o tirano, pero a veces tenía que gobernar con mano de hierro. No aguantaba la mierda de nadie. El alcalde Cipitío había dedicado su vida a la venta de paletas y ahora vendía sueños. Por eso, hizo el trabajo pro bonos en el área del centro de rehabilitación de drogas local, y sirvió como un terapeuta-consejero para expandilleros y prostitutas, tanto hombres como mujeres. A veces prestó asesoramiento, mientras se ponía en onda con algo de hierba y conseguía más de una degustación de vinos. Él les ayudaba porque eran sus confidentes y consejeros cuando vivía sin hogar en las calles. Cuando aquello él compartía con los *homeless* periódicos para dormir y paquetes de sopas. Su favorita era una sopa de fideos y camarones (Cup Noodles). El decía: "Esta mierda es buena", mientras leía el periódico *La Opinión*.

Capítulo 10

Su primer mandato fue sin problemas. Sin embargo, la campaña de reelección del alcalde Cipitío se volvió muy sucia. El jefe de la policía de Los Ángeles tenía grabaciones del alcalde participando en orgías salvajes de Hollywood. A él no le importaba un carajo. Le gustó cómo esas orgías se realizaron y cómo él mismo se había conducido en ellas, y todas estaban grabadas en vídeos. Estaba orgulloso de no usar malas palabras.

Los videos aumentaron su popularidad y motivaron a los menos propensos a interesarse por el alcalde y a votar por él. Ellos dijeron: "Él es uno de nosotros". La gente también estaba impresionada con el rumor de que su pene era extraordinariamente enorme. Era solo un rumor y nunca fue confirmado. Sin embargo, Stan Lee había echado un vistazo en un momento en que el Cipitío estaba orinando, y se le ocurrió invitarlo al show para superhumanos, pero el Cipitío se negó a participar. Stan Lee quería que el Cipitío tirara con su pene de un camión gigante, lleno de coches nuevos de marca.

A medida que el rumor crecía, la campaña de él para la reelección a la alcaldía se beneficiaba y algunos no se daban cuenta de lo mucho que esto le ayudó. Programas de entrevistas se centraban en el tamaño de su verga, en lugar de debatir cuestiones políticas importantes. Los comentaristas tomaban partido y decían: "Si elegimos a un alcalde con un

pene pequeño, este será inseguro. No podemos ponernos a mal con el alcalde Cipitío".

De modo que ganó la reelección con facilidad. Sus oponentes fueron aplastados. El alcalde Cipitío gestionó su segundo mandato sobre el control de crucero y cortó algunas esquinas. Ordenó a la policía de Los Ángeles y al Departamento de Bomberos que contrataran a sus amigos mafiosos sin chequeos de antecedentes.

Los pandilleros le amaban por ello. Les dio insignias, pistolas, balas y el poder mediante el uso de dinero de los contribuyentes. Sin mucho ruido, el alcalde Cipitío había creado inadvertidamente su propio ejército personal.

Caminaron alrededor de Los Ángeles citando a *Scarface*, su último héroe. Los nuevos policías y bomberos mostraban sus armas y rifles de alto poder, y les gustaba ponerse a imitar lo que hacía Al Pacino en la película con el personaje de Scarface, y mientras lo imitaban le decían a la gente en la calle, cuando estaban al lado del Cipitío, "Saluda a mi pequeño amigo", y señalaban para él.

Ningún alcalde había creado tantos puestos de trabajo, autopistas y metros para estaciones de tren. El alcalde Cipitío tenía 1,000 millones de árboles plantados a su haber, había disminuido la tasa de criminalidad a casi cero, construido muchas escuelas públicas, creado nuevos espacios de parque, y cambió la tasa de deserción escolar hacia un por ciento muy bajo. Logró tanto que empezó a inquietarse.

Empezó a considerar si seguiría en la política o si renunciaría. Él tenía opciones: postularse para el senado, gobernador o simplemente intentar postularse como presidente. Pensó en las posibilidades. Él tenía que pesar sus opciones.

¿Qué tal un grupo de presión o el director general de una gran empresa? Cualquier decisión dependía de los beneficios que le ofrecieran. Ser el presidente de una universidad no sonaba como una mala idea. El alcalde Cipitío creyó que él era el candidato perfecto para servir como presidente simbólico en un colegio comunitario. Él podía ganar ese cargo haciendo muy poco trabajo en determinados colegios de la comunidad, ya que la mayoría de consejos sindicales no

responsabilizaban al presidente, especialmente a quienes se estaban recuperando de otros malos presidentes que le habrían antecedido. Incluso cuando se contaba con un presidente incompetente, este se mantenía hasta que él o ella se retiraba. Era más fácil mantenerse ahí, en la nómina, pues los especialistas y profesores adjuntos hacían todo el trabajo pesado de todos modos. A los administradores les convenía seguir buscando más fondos para pagar sus propios sueldos jugosos.

"La educación superior es un gran negocio", dijo el alcalde Cipitío. Su intención era conseguir muchos alumnos que se endeudaran, mientras que las dotaciones de diversas universidades continuaran aumentando.

Sabía que los agentes del poder público que trabajaban en los Estados Unidos, en realidad, nunca tenían que pegarla duro, puesto que habían heredado sus riquezas de los miles de millones del presupuesto. Ellos comenzaron la acumulación de sus riquezas cuando se robaron las tierras de los nativoamericanos y esclavizaban a los negros para hacer trabajo forzado. Cuando los nativoamericanos se quejaban eran colocados en reservas. En la Constitución de EE.UU., a las minorías no se les otorgó derechos básicos. En el artículo 1 y 2 de la Constitución de los EE.UU. dice:

"Los representantes y los impuestos directos serán repartidos entre los diversos estados que pueden ser incluidos dentro de esta Unión, de acuerdo con sus respectivos números, los cuales se determinarán mediante la adición a la totalidad del número de personas libres, incluyendo aquellas con destino al servicio de un término de años y excluyendo a los indios no gravados, tres quintas partes de todas las demás personas".

El alcalde Cipitío sabía que el campo de juego nunca fue de buen nivel. Había sido amañado desde el año 1500, cuando los británicos, franceses, españoles y otros colonizadores llegaron a las Américas. El alcalde Cipitío estuvo de acuerdo con Malcolm X: Los peregrinos no descubrieron América, sino que solían usar la Plymouth Rock para mandar a la mierda a los nativos americanos. Aquellos que se resistían eran asesinados.

Su padre, el Cadejo, había empleado la misma táctica de los conquistadores en América Central: buscar, destruir y controlar.

El alcalde Cipitío tenía sueños donde era abrazado y aceptado por su madre, que ella nunca lo ahogó, que lo nutría y cuidaba de él. Se imaginaba que ella lo llevaba en sus brazos, acariciando su cabello, dándole leche de su pecho voluptuoso. Pero cuando se despertaba, la realidad lo golpeaba con el peso de una tonelada de ladrillos; y se ponía enojado, furioso, enfurecido.

Postularse como candidato a la presidencia de Estados Unidos fue fácil. Sus mayores logros internacionales y locales le dieron credibilidad como un serio contendiente.

El único problema era que necesitaba un certificado de nacimiento auténtico para poder decir que él nació en los EE.UU. Él tomó un autobús y se bajó en la calle Alvarado para visitar a los oaxaqueños y guatemaltecos en el Parque MacArthur. Ellos vendían las mejores partidas de nacimiento. Obviamente, él no era de la zona. Un hombre llamado Vicente le preguntó: "Que necesita compadre?", Y él le respondió: "Pues que chingado, una pinche acta de nacimiento original". Y el hombre le contestó: "No hay pedo, solo cien bolas y se la tenemos más tarde". El alcalde Cipitío estaba asombrado. Este real hombre de negocios simplemente proporcionaba de una forma increíble un servicio muy necesario. Así, le dio su nombre completo, fecha de nacimiento y el hospital donde nació.

Una hora más tarde regresó y la partida de nacimiento ya estaba lista; pagó, e incluso le dio al hombre una propina de veinte dólares.

El certificado de nacimiento se veía increíble, impreso en papel viejo con un sello de aprobación en tinta púrpura. Esos hijos de puta no eran jodidos. Ellos proporcionaron al alcalde Cipitío su boleto a la Presidencia.

Un día el alcalde Cipitío necesitaba un traje a su medida y fue a GQ para comprar uno que le quedara bien. Aquello era una amplia gama de tiendas que tenían trajes a la medida. Busca tener la onda, en la mirada, de Tony Montana. Los sastres quedaron impresionados con la cortesía y trato del alcalde Cipitío, quien mostraba una actitud y carisma no visto antes.

Pronto reconocieron que era el alcalde de Los Ángeles. Un sastre guanaco dijo: "Me hizo soñar y creer que yo podía ser un sastre en Beverly Hills". El alcalde Cipitío asintió y le dijo: "Cualquier cosa que necesite, nada más dígame". Eso fue un voto para la Presidencia.

Amaba los trajes blancos desgastados con un chaleco negro. El usaba zapatos Italianos brillantes, hechos a mano de cuero importado. En realidad él era peor que Tony Montana y creía ser más guapo aun que John Travolta. Usaba una gruesa cadena de oro y no le importa un carajo que se la vieran; también tenía un *Pequeño libro rojo* del presidente Mao en el bolsillo de atrás. A veces llevaba encima la Constitución de Estados Unidos en caso de que él fuera detenido por la policía o la *chota*.

El alcalde Cipitío permaneció como una persona humilde. Él creía que la igualdad podía lograrse si los ricos distribuían su riqueza. El 1 % de la sociedad controlaba la mayor parte de la riqueza. Estos fueron los banqueros y los propietarios de las empresas, los hombres invisibles que realmente dirigían los Estados Unidos.

Pensó en la duplicación de sus métodos en el ámbito local a nivel nacional. El intento de Mao por industrializar China demasiado rápido había fracasado. Además, que inicialmente alentaba a su pueblo a tener tantos hijos como ellos quisieran. Mao aprendió rápidamente los límites de los recursos de su país.

Organizaciones de padres presionaron a la Iglesia católica para conseguir que las latinas pudieran controlar la natalidad y no tuviesen hijos. Los cinco hombres blancos conocidos como The Riddler, El Pingüino, El Joker, Mr. Freeze y Poison Ivy, quienes dirigían a los Estados Unidos, no querían que la población hispana creciera demasiado, ya que un día un latino progresista podría ser electo.

El alcalde Cipitío hizo de este uno de sus temas claves de campaña. Las mujeres latinas podrían tener cuántos hijos quisieran, y él se comprometió así a proporcionar las herramientas y recursos para que los niños obtuvieran una educación de calidad y un trabajo una vez que se graduaran.

Capítulo 11

El alcalde Cipitío se encontraba cada vez más cerca de hacer una decisión oficial en relación con su postulación a la Presidencia. Reclutó así a determinados genios que sabían cómo evitar la deserción de la escuela secundaria, a exconvictos y a unos pocos candidatos a doctorados que se dedicaban a escribir discursos sobre la política presidencial, y a todos los mantuvo como su "gabinete de cocina". También pidió a los candidatos a doctorados que llevaran a cabo una encuesta y la investigación demográfica.

Sus influencias de Fidel Castro, el Che Guevara y Mao fueron tomando en él una gran importancia.

Fidel Castro le enseñó un poco de cada tema para después convertirse en un experto por sí mismo y conocer cómo evitar el consumo de alimentos envenenados por la CIA. El Che Guevara le enseñó a no ser estúpido al tratar de crear un levantamiento en un país como Bolivia, donde la población no estaba lista para tal esfuerzo. Mao le enseñó a hacer lentamente el progreso en la agricultura y la tecnología, a tener un equilibrio y a no permitir que las empresas contaminaran el aire y el agua, y el control del calentamiento global.

El alcalde Cipitío pasaba sus noches leyendo acerca de cómo había sido la caída de los imperios azteca, maya e inca. Analizaba el papel que los desastres naturales jugaron en todo aquello y en cómo las enfermedades contribuyeron a destruir

generaciones enteras de habitantes de esos imperios. Las luchas internas también habían contribuido a la reducción de estos grandes pueblos.

Para conservar su poder, el alcalde Cipitío tenía que hacer todo lo posible por evitar la disidencia y los conflictos internos. Él tenía que recurrir a la parte mala que había heredado de su padre, el Cadejo, y adelantarse a cualquier situación adversa y hacer desaparecer así a todo el que descubriera traicionándole. No le gustaba Stalin pero él sabía que uno de sus recursos fue la brutalidad, y que había llegado al poder asesinando a su competencia.

El alcalde Cipitío no quería que le pasara lo mismo que le paso al Che Guevara. Por lo que aprendió de gente como Nixon a seguir y registrar cada movimiento realizado por sus asesores y enemigos más cercanos. Mandó entonces a intervenir los teléfonos; las computadoras de sus supuestos enemigos fueron invadidas por sus *hackers;* y se colocaron vídeos secretos de vigilancia en todas las oficinas, salas y dormitorios de gente que estuviera involucrada en su campaña. De hecho, recibía resúmenes de reportes semanales.

De esta manera, pudo saber las debilidades de cada enemigo y del aliado más cercano. Si su asesor económico tenía una adicción a las malas hierbas, también quería saberlo. Si su secretaria estaba teniendo una aventura, quería saberlo. Por eso practicaba el lema: "El conocimiento es poder".

El alcalde Cipitío llego a convertirse así en una persona omnisapiente y omnipotente. Cambiaba su personalidad dependiendo de la audiencia. Con los jóvenes, utilizaba las palabras "puta", "perra" y "mierda" en cada frase para hacer su discurso más real.

Entonces, actuaba descuidadamente al igual que lo hacían sus héroes; con una actitud de no importarle una mierda, dejando caer sus pantalones por ratos. Uno de sus héroes era el actor, el comediante mexicano Cantinflas, y el Cipitío tuvo la idea de usar sus pantalones de la misma manera en que lo hacía Cantinflas. El Cipitío se tiraba un pedo, eructaba y hablaba mierdas en frente de los adolescentes. Muchos se admiraban de cómo un pequeño hijo de puta tenía la audacia de actuar de la

misma manera que ellos. Y era que el alcalde Cipitío conocía sus formas de pensar, ya que en realidad, a veces, sabía usar la edad mental de 10 años que también tenía cuando quería, pero además asimismo poseía un alma vieja.

Al dirigirse a la Cámara de Comercio, habló como un hombre de negocio, y dejó caer algunas palabras o nombres de propietarios de negocios para que sus ideas parecieran amistosas con la élite empresarial. Él quería obtener así su confianza. Usaba trajes en los eventos y se ponía su colonia y fumaba su cigarro. A los empresarios les encantaba ver cómo caminaba alrededor de una habitación, cómo tomaba un sorbo de vino con una sonrisa y en seguida le daban la mano con firmeza, para demostrarle que confiaban en él.

El Cipitío les miraba a los ojos como para decirles que él confiaba en ellos, y estos quedaban encantados. Él estaba a favor de hacer proyectos gigantes como, por ejemplo, la construcción de un metro subterráneo que fuera de Los Ángeles a Nueva York, Boston y Miami. Y en realidad, les decía que los gastos no serían una barrera, porque todo el mundo (o sea, él y ellos) se iba a beneficiar.

En el único problema que tenía que pensar era en la construcción de un oleoducto subterráneo gigante, porque necesitaría las donaciones de grandes empresas. En esta tarea se sentía indeciso.

Habló con su asesor ambiental, el Sr. Tree Hugger, quien pasó a ser director ejecutivo del Club Sierra. El alcalde Cipitío tenía que apoyar a su asesor económico para que pasara a ser presidente y director general de la Cámara de Comercio de Estados Unidos. No era una elección fácil.

Por otra parte, la Asociación Nacional de Conservación de Parques (NPCA) quería obtener el apoyo del alcalde Cipitío. Pero él se negó a hacer negocios con ellos, ya que no hablaban español. Algunos de sus miembros solo hablaban algo así como un inglés shakesperiano.

El Cipitío especialmente se ofendió cuando la NPCA quiso darle el premio de la "enchilada verde".

Estableció reuniones para cenar filetes en Taix. El vino nunca faltaba y las personas se hartaban mucho, mientras que

los niños pasaban hambre en los barrios pobres circundantes.

Llegó el día en que el alcalde Cipitío se convirtió en candidato a la presidencia y tenía que seleccionar un lugar adecuado para hacer su campaña. Tenía que ser un lugar que simbolizara poder. Por eso se instaló en la Estatua de la Libertad para usar aquel símbolo histórico de los Estados Unidos. Esto daba una buena imagen por las contribuciones positivas que los inmigrantes habían hecho al ayudar a construir América.

Entonces, le pidió a su grupo de asesores que le escribieran un discurso monumental para él, y que también lo hicieran para sus candidatos voluntarios de doctorados, con el propósito de reclutar organizadores de Cal Berkeley y de otras universidades, especialmente las que apoyaban a las personas que fumaban malas hierbas en los campus, y así pues podía ayudar a la creatividad y a la tolerancia humana.

Su objetivo era conseguir que un millón de personas se uniera a él en la isla de la libertad. Quería que representantes de todas las capas de la sociedad asistieran y participaran, y que eventualmente se convirtieran en su base de simpatizantes y voluntarios. Ofreció tacos gratis, pupusas, hamburguesas y perros calientes. Quería ser inclusivo.

Pero tenía un gran dilema. Las grandes compañías de alcohol querían patrocinar el evento, y cada uno de ellos aportó un millón para la promoción de sus marcas, y así distribuir cervezas gratis a las masas. Pero el caso era que el Cipitío tenía que hablarlo con su grupo de cocina. Y todos se reunieron en el Beer Factory.

Inicialmente tenían reservas, pero los cerveceros le enviaron modelos representando a las cervezas Corona, Negra Modelo, Budweiser, Heineken y otras marcas. Las modelos eran impresionantes. Cada una sirvió la cerveza que representaba. Después de que cada uno de los que estaban allí se tomaron más de 10 cervezas, su grupo de cocina cambio de opinión.

Se pusieron de acuerdo cuando ya iban por la cerveza número 20, y dijeron: "¡Al diablo, sí lo haremos!", "¡Puta sí!" y "¡Qué viva la Revolución!", una vez que llegaron a la número 30 cada uno. El grupo de cocina llegó a ponerse tan atrevido que en seguida pidieron alas de pollo, *sushi* y que rollitos de

huevo se incluyeran con la cerveza gratis. Y es que todo tenía que ser multicultural.

Entonces el Cipitío fue persuadido, porque su lado del Cadejo anuló su ética. Y se le ocurrió anunciar que no se postularía para una reelección de alcalde, no qué va. Ese fue el momento en que él comenzó a planear postularse para presidente de los Estados Unidos de América. Y fue cuando tuvo que crear un equipo que le ayudaría a conseguir la nominación presidencial en la Convención Nacional Demócrata.

A partir de ese momento, él tuvo que ocultar su necesidad insaciable de cerveza y hierbas. La bala de AK-47 que le había atravesado una vez la cabeza todavía le causaba jaquecas constantes. Y decía que durante su tiempo en el Medio Oriente, los médicos le recomendaron que fumara hierba para aliviar sus dolores de cabeza.

Tenía tanto estrés que los judíos y palestinos le tenían que dar a beber mucha cerveza, nada más para que pudiera dormir. Aquella vez fumó hierba cuando negoció la paz. La canción que hizo Bob Marley *I am rebeld*, le impresionaba. Y cada vez que podía ponía la canción de fondo mientras bebían cerveza y fumaban hierba.

Ese era su arma secreta. Cada vez que él quería influir en los demás, ponía a Bob Marley.

El Cipitío necesitaba un libro que describiera sus logros, aventuras y hazañas. Por eso buscó a un profesor de la Ivy League para que escribiera su biografía. Le pidió a Cornel West que lo escribiera y este dijo: "Por supuesto, somos hermanos en la lucha".

La canción de Starship, "Nothing's Gonna Stop Us Now", fue el *opening* para anunciar que era candidato a presidente. Se podía escuchar la canción por todo Nueva York y Nueva Jersey. Las masas se inspiraron. El presidente Mao habría estado orgulloso, pensó.

El Cipitío había hecho su Gran Salto hacia adelante, y a él mismo eso le gustó.

Viajó a todos los estados de la Unión y se reunió con la gente de todos los orígenes: rural, pobre, de clase media urbana y ricos. Él escucho sus sueños y aspiraciones, y sus necesidades.

Había aprendido a escuchar cuando fue un paletero. Y dejaba que la gente le confesara sus problemas, y lo hacía hasta mejor que cualquier psicoterapeuta o psiquiatra. Las personas se sentían como reyes al lado de él, como si fueran las personas más importantes del mundo, y era porque le encontraban más empatía a él que a un monje que hubiera practicado yoga toda su vida.

En realidad, esta criatura tenía sabiduría, paciencia, un conocimiento superior, y lo más importante, venía a ser que había controlado sus emociones. Lo podía hacer sin importar dónde estuviese. Lograba serenarse incluso durante un huracán. Muchas veces la gente lo probaba, y en los mítines le maldecían: "¡Enano, hijo de puta!, ¡pedazo de mierda, te mando al carajo! ¡Me importa una mierda que te estés postulando para presidente! ¡Frijolero, hijo de puta!".

Él sonreía y se alejaba. Practicaba la filosofía de Ghandi, de la resistencia no violenta. Pero en el fondo quería mandarlos a la mierda, cortarlos en pedazos y comérselos en sopa de res o sopa de patas.

En verdad, impresionó a los votantes en Iowa, Minnesota y en estados más fuerte como Kentucky, Alabama y Georgia, donde los miembros del Ku Klux Klan (KKK) se presentaron para observar al pequeño cabrón en su postulación para presidente. Querían matarlo hasta el momento en que le oían hablar; a partir de ese instante se quedaban hipnotizados. Hablaba como si fuera un sureño racista y apelaba a sus más profundos principios políticos.

De esta manera, él prometió subsidios federales para los agricultores, agua libre, más cupones de alimentos, cheques de bienestar social más grandes y entradas gratuitas a los rodeos, concursos de lucha libre y de caza de cocodrilos. El Cipitío era tan jodidamente astuto que prometió nuevos remolques de alta tecnología, con aire acondicionado gratis. Eso selló el trato.

El pequeño hijo de puta era imparable. Le prometió a todos lo que realmente querían y les supo hablar de sus sueños secretos (los sueños de la gente, claro). Él veía que el Sur de Estados unidos tenía cierto parentesco con los aztecas y los mayas, ya

que algunos se habían asentado en las montañas Blue Ridge, y sus templos y ruinas nunca habían sido descubiertos.

Había un rumor de que una civilización de los aztecas y mayas existían aún en un subterráneo, con túneles secretos que llevaban al sur de México y Centroamérica. Por eso no era de extrañar que el flujo de la inmigración nunca se detenía. Los agricultores estaban emocionados cuando se encontraban con el Cipitío. Vestía como un agricultor y sabía más de agricultura que ellos. Les daba consejos de cómo hacer crecer más rápido y más grande el maíz, y les enseñó algunos secretos de los mayas. Pero pedía favores a cambio: que lo apoyaran y que hicieran que todos sus amigos votaran por él. Su lema de la campaña era: "El Cipitío representaba la sal de la tierra, y es uno de nosotros". También prometía que una vez elegido, el cantante de country, Willie Nelson, vendría a cantar y a estar junto a él.

Los comerciales mostraban a los agricultores en un *picnic* con el Cipitío, comiendo mermelada, frijoles y bebiendo cerveza locales —ellos proporcionaron el grano para las empresas de cerveza. Los agricultores querían garantías de que podían obtener contratos nacionales e internacionales para vender más cereales para la producción de cerveza. El candidato dijo: "Sí, yo soy uno de ustedes".

La parte favorita de su campaña fue en Nueva York y Florida. El desfile puertorriqueño en Nueva York lo nombró Gran Mariscal. Los dominicanos lo amaban porque el parecía ser casi como ellos. El hecho de ir a la Florida significaba salir con los cubanos. Amaba sus frijoles y la música, y era el gran éxito en sus celebraciones. El Cipitío imitó sus acentos y por ello lo veían lindo. Ese pequeño hijo de puta era tan astuto que llamó la atención y consiguió el apoyo de Celia Cruz. Ella estuvo de acuerdo en hacer una canción para él que la llamó: "Azúcar: mi Cipitío Tiene tumbao". El Cipitío cariñosamente la llamaba "Mami".

Cuando el Ciptio apareció en "Don Francisco Presenta", llevaba pañales Huggies, para hacer que su trasero sobresaliera. La audiencia se volvió loca cuando Celia Cruz se unió a él y

cantaron "Azúcar: mi Cipitío tiene tumbao". Univision había alcanzado los más altos *ratings* en su historia. Esa noche, el Cipitío y Celia Cruz se montaron juntos en su limosina y pasaron un tiempo tranquilo juntos. El Sintió el amor maternal que venía de parte de Celia y su corazón estaba lleno de alegría.

Golpearon cada una de las redes sociales importantes en todo Estados Unidos y el mundo. El episodio se convirtió en un fenómeno internacional. El Cipitío se adelantó a su tiempo, como de costumbre. La audiencia estaba fascinada por la forma en que sacudía el culo con tal precisión, glamour y erotismo.

Ganó millones de nuevos seguidores y simpatizantes. *Playboy* considero tener al Cipitío como el primer varón del año que aparecía en su portada.

Su sede de campaña recibió millones de cartas de *fans* y contribuciones de campaña. Muchos de las órdenes de cheques y dinero eran por solo un dólar, pero se las arregló para recaudar más de cien millones de dólares con las pequeñas contribuciones.

Con su canción de campaña, "Nothing's Gonna Stop Us Now", la Danza Mundial le invitó a participar, y de hecho tuvo un gran éxito cuando bailó una canción en vivo por televisión, haciendo extraordinarios movimientos. La comunidad negra lo adoraba. Entonces visitó el barrio de Harlem en Nueva York; el Surcentro de Los Ángeles y también la ciudad de Filadelfia. De modo que no pasó un día con ellos, sino dos o tres, y por ello adoptó su estilo y manera de hablar. Esto fue natural y fácil para él, ya que había vivido con la comunidad negra desde hace muchos años, cuando él vendía paletas.

Prince y Quincy Jones decidieron apoyarlo y realizaron un concierto para recaudar fondos en beneficio del Cipitío en el Apolo. Prince cantó el clásico "Superfreak" para el Cipitío, e introdujo la canción: "This is for the Short Motherfucker Who is Really Freaky".

La única comunidad con la que él había tenido dificultades fue con la comunidad asiática. Nunca había interactuado con ellos, excepto ocasionalmente al comer en Yoshinoya. Él les dijo a sus amigos que ellos tenían la mejor comida china, y cuando fue a un restaurante coreano, ordenó sushi. También empleó

chistes políticamente incorrectos que ofendían a los asiáticos. Cuando visitó las carreras de Indianápolis, hizo una observación, que se sintió un poco fuera de contexto: "¿Dónde están los conductores de carros de carreras asiáticos?".

Él dijo que estaba tratando de ser gracioso. Pero tuvo que disculparse con todas las organizaciones de derechos civiles de Asia en los Estados Unidos. En realidad para lograr el apoyo y voto de esa comunidad fue todo una batalla cuesta arriba. Llegó a sentirse tan desesperado que se presentó en mítines vestido como Ultraman. Se rieron de él.

Le pidió sugerencias e ideas a su gabinete de asesores. Ford dijo que debería comprar un Toyota, y lo hizo. La ayuda vino de hombres de negocios americanos japoneses. El comía en restaurantes locales coreanos y se obsesionó con las barbacoas de costilla coreana. A estos les agradó, porque participó en competiciones de *karaoke*. El Cipitío llegó a ser un experto al punto de que fue invitado a participar en un concurso de *karaoke* coreano. Resultó estupendo en la imitación de Elvis Presley. Le encantaba cantar canciones de Elvis, especialmente "Burning Love".

Por las noches, observaba grabaciones de las actuaciones de Elvis y practicaba todos sus movimientos. Pidió así un cuero a la medida de American Eagle como el blanco que Elvis usaba para sus actuaciones de Aloha from Hawaii; solo que él lo pidió en negro.

El Cipitío asombró a todos en el concurso de *karaoke*. Y venía a ser el mejor. La comunidad americana de Corea quedo encantada. Le amaban tanto que le dieron premios.

Las comunidades estadounidenses de origen chino de San Marino, Arcadia y San Gabriel notaron la fama del Cipitío en las comunidades japonesas y coreanas. Ellos preguntaron: "¿Bueno, y qué hay de nosotros?".

Este astuto engañabobos tenía un secreto que no podía revelarles a ellos, y era el hecho de que su héroe y mentor había sido el presidente Mao. Por eso tuvo que ser creativo, hasta que se los ganó a todos y así, finalmente, fue invitado al desfile chino de San Gabriel.

Pero en lugar de ir en automóvil, caminó la ruta del desfile como uno de los hombres de la "danza del dragón". Y logró todo un éxito. Las multitudes no podían creer que aquel hombre, de baja estatura, podía mover y girar la cabeza del dragón de manera tan furiosa. El Cipitío prometió, en aquellos momentos, que traería desde China fuegos artificiales especiales. Estos eran ilegales, pero él usaría conexiones con el bajo mundo chino.

Pero siempre usó los fuegos artificiales que le permitieron en su actuación de dragón, y estos tenían colores; eran tan increíbles que salió en la portada del *Diario Mundial* de lengua China. El titular decía: "El Cipitío, Chino Honorario". En verdad, pasó más tiempo en un barrio Chino de Los Ángeles, donde negoció ofertas para la mafia china en relación con la venta de armas ilegales al KKK.

Ese desgraciado era un puto genio. Él se alió al Banco Trust de China, y se unió a la Cámara de Comercio de San Marino.

Las donaciones comenzaron a llegar, y contrató la protección de la mafia china. Él prometió que al menos uno, o posiblemente dos, servirían en su equipo de seguridad presidencial como guardaespaldas. Le prometieron acceso al gobierno chino en caso de que necesitara favores.

Ahora contaba con el apoyo de diversas comunidades asiáticas. Las comunidades del sudeste asiático lo siguieron lentamente. El Cipitío se convirtió así en la maravilla del budismo. Aprendió a conectarse con su cuerpo, mente y alma, porque ansiaba que su corazón se mantuviese saludable. Con esto él quería aprovechar para lograr el equilibrio en su vida y no enfermarse como le sucedió a Franklin Delano Roosevelt.

La industria petrolera, farmacéutica, el tabaco, el aire y la tecnología espacial, la fabricación, la banca y muchos otros grupos de intereses especiales fueron llamados y reunidos por el Cipitío.

De modo que le pidió a su conjunto de asesores que se reunieran con ellos y le dieran el resumen de una página de cada reunión; resumen que incluyera un dólar de donación.

Denunció en público a esas empresas, como que estaban

fuera de control, que eran codiciosas y que lucraban con las necesidades de la gente. De manera que las pintaba como si fueran empresas del diablo. Todos los dirigentes de esas compañías le recordaban a su padre, el Cadejo. Él estaba confiado en que sus amigos, el señor Ética, el Sr. Moral y el Sr. Correcto flecharían a los grupos de intereses especiales que no tenían guía moral, compasión o ética. Todos estaban sobre la línea de fondo, la obtención de beneficios y comprando gente, y contribuyendo a la muerte de miles de civiles, mientras contaban con estupendas ganancias.

Los directores ejecutivos y grupos de presión volaban en aviones privados. Poseían islas y comían alimentos orgánicos de comidas integrales. Invitaban al Cipitío a sus mansiones extravagantes, pero él se negaba porque era un hombre del pueblo, al igual que el presidente Mao.

El Cipitío adoptó una dieta estricta. Quería ser más delgado para poder soportar las demandas de la Casa Blanca. Él se imaginaba a sí mismo en la Casa Blanca como el primer presidente indígena mestizo. Mantenía sus raíces africanas inalterables. Pero algo faltaba, y era la Cholita. Sin embargo, él tenía la esperanza de que podría impresionarla como un candidato presidencial serio, pero al mismo tiempo quería convencerla de que él era un chico maldito.

Pensó en su poder sin precedentes cuando fuera Comandante en Jefe, y el poder legal que tendría para ordenar asesinatos bajo el disfraz de la seguridad nacional. El Cipitío se vio a sí mismo convertido en el jefe, en el mero-mero.

Por otra parte, le pidió a su gabinete de asesores que encontraran a la Cholita. Con ella, que iba a ser su alma gemela en la Casa Blanca, tendría sexo sin interrupciones en el dormitorio de esa mansión, en una cama ortopédica Luv de 10 mil dólares, como hecha a mano para reyes y reinas.

La Cholita fue encontrada porque estaba cumpliendo un tiempo en una prisión de mujeres, por contrabando de drogas, pero ella decía que solo había estado procesando hierba.

El Cipitío fue a la prisión encubierto. Allí utilizó una identificación como la que los chinos le habían conseguido anteriormente; ellos se infiltraron en el Departamento de Vehículos

Motorizados (DMV), en el bulevar Rosemead, y la imprimieron con otros datos, para dársela él.

Ver a la Cholita de nuevo excitó al hombrecillo. Y, de hecho, hizo un último intento por convencerla de dejar sus caminos ilegales. Le habló de su lado malo porque ella sabía que él era un chico rudo; un chico que hasta se comía a la gente. Un mafioso de los peores.

En realidad, él se había unido a una gran multitud de gente que pertenecía a la élite en el mundo, y que contaban con un enorme número de armas sofisticadas, y legalmente autorizadas, para deshacerse de personas que molestaban. Por supuesto, esto lo hacían mediante operaciones secretas.

La Cholita se alegró de verlo, pero él tenía ahora el perfil de un buen chico, y ella quería a un tipo que tuviera su moto, viviendo al límite con botas de motorista negro. A ella solía gustarle el aspecto de cholo, pero quería más diversidad.

Ella fantaseaba con el cuero y amaba su olor. El Cipitío se alegró al verla. No obstante, la Cholita se sentía tan bien porque le gustaba el infierno. Por fin, hablaron y estrecharon sus manos. Ella terminó prometiéndole que iba a pensar eso de estar con él, pero también ella tenía problemas de salud mental a los que necesitaba poner atención. La Cholita admitió su adicción a la medicación prescrita. Claro, ella había dejado las malas hierbas y el alcohol para acabar enganchada con las drogas legales. Por otra parte, no podía soportar estar sola y por ello empezó a confiar en el Cipitío, cuando le dijo: "Las drogas llenan el agujero profundo en el alma y adormecen mi dolor del pasado".

Por culpa de las drogas, ella padecía múltiples personalidades, ataques de pánico y una leve forma de esquizofrenia. Al Cipitio aquello le importó mucho; y por eso, una vez que él se convirtiera en presidente, el cirujano general de la Casa Blanca sería el médico privado que tendría su futura esposa.

Capítulo 12

El Cipitío creía que podía hacer cualquier cosa, porque era adicto al poder, buscaba la forma de llamar la atención. Pensó, por tanto, que podía salirse con la suya en cualquier cosa, especialmente cuando fuera presidente. El FBI se encargaría de barrer su oficina una vez por semana para deshacer los errores que él cometiera en su propio despacho, y además buscaría y destruiría cualquier otro error que él tuviera en casa anterior. El Cipitío en verdad venía a ser un paranoico. Sus experiencias de la guerra civil en América Central le habían dejado con Trastorno de Estrés Postraumático (TEPT) y ciertas palabras, sonidos, olores, y gente le recordaban todo lo malo que él había hecho en su momento de combatir a los guerrilleros en El Salvador. Cuando recordaba estas cosas, él se enojaba consigo mismo y se ponía deprimido; y, claro, se sentía solitario.

Su gabinete de asesores personales era consciente de su condición. Pero tenían que mantener callado todo lo que sabían de él; mantener el secreto, porque si no corrían el riesgo de verle desacreditado como pasó con Michael Dukakis, cuando este se postuló para presidente en 1988. Dukakis había visto a un psiquiatra y a los asesores de la campaña de Bush les llegó esta información y la hicieron pública. Verdaderamente, entre la población votante, el hecho de ir a ver a un psiquiatra, eso significaba que el candidato no era confiable, sino alguien que podía estar muy loco.

El Cipitío mantuvo su TEPT en secreto. Él tenía que tomar medicamentos, aun cuando sabía, y hasta temía, que podía convertirse en dependiente. Bebía entonces cerveza para relajarse y controlar sus nervios.

En la recta final de la campaña, sus opositores lo atacaron, diciendo que era demasiado joven, demasiado pequeño y sin experiencia.

No obstante, el estuvo de acuerdo en hacer un debate nacional con todos los candidatos. El Cipitío se había convertido en el favorito, y los demás candidatos decidieron unir sus fuerzas para atacarlo sin piedad.

Muchas historias circulaban de que el Cipitío era un adicto a las drogas, un mujeriego y miembro de la mafia. Sus oponentes se basaban en los estereotipos de la televisión. Algunas personas llegaron a creer los rumores y su gabinete de asesores le recomendó que hiciera una entrevista con Charlie Rose.

El aceptó. Charlie Rose la noche anterior, después que se preparó, tuvo que tomar una siesta de dos horas antes de entrevistar al Cipitío. Esta entrevista prometía ser una de las más difíciles que había hecho en su vida. Por su parte, Charlie tenía previsto enfrentar al Cipitío con registros médicos obtenidos a partir de un informante. El diagnóstico de TEPT se podía así hacer público.

Los anuncios para la entrevista, los medios y la prensa lo hicieron sonar como si fuera una pelea real de la Federación Mundial de Lucha Libre, aun más grande que un encuentro entre André el Gigante contra Hulk Hogan. Y siempre los periodistas y reporteros de los noticieros terminaban con la misma pregunta de ¿quién ganaría, Charlie Rose o el Cipitío?

Charlie rara vez había entrevistado a un personaje tan interesante. Y también guardaba en lo más profundo de los bolsillos de su abrigo más información sobre el Cipitío; información que ni siquiera sus colegas sabían. No anotó las preguntas, pues tenía miedo de que alguien pudiese hacerse de ellas.

El día finalmente llegó. El Cipitío se había vestido adecuadamente, y hasta había planchado él mismo su propia ropa. Optó por no llevar corbata, ya que quería proyectar una

imagen de hombre de pueblo. Uso *jeans*. Y así quería mostrarle a Charlie quién era el jefe.

Charlie y él se reunieron en la sala verde de un estudio; y cuando Charlie lo vio, no podía creer que el Cipitío tenía solo tres pies de altura. Casi se echó a reír y luchaba consigo mismo por tener una compostura decente. Pero el Cipitío le echó su mirada de militar que tenía cuando estuvo con los "escuadrones de la muerte", allá en Centroamérica. Charlie entonces se echó hacia atrás.

La entrevista comenzó con un escenario de mesa redonda. Las primeras preguntas fueron suaves, mientras Charlie buscaba en cómo calentar el asunto.

Después de quince minutos de charla, Charlie bajó la bomba, al preguntarle: "¿Está usted de hecho padeciendo ETS?". El Cipitío se sintió ofendido: "¿De qué cosa puta estás hablando?". De pronto, Charlie perdió la concentración y dejó caer las tarjetas con el resto de sus preguntas para la primera parte. Estas tarjetas se revolvieron y perdieron el orden que tenían...

♦ ♦ ♦

Charlie dijo: "Quise decir TEPT, el Trastorno de Estrés Postraumático. No ETS. Esa es la abreviatura de Enfermedades de Transmisión Sexual". El Cipitío respondió: "Gracias por la corrección, Sr. Rose. Cualquier documento que respalde su alegación es una violación a la privacidad entre el médico y el paciente. Voy a demandar a mi psiquiatra y al Centro Betty Ford, tan pronto hable con mi abogado". Se había puesto furioso, pero permaneció tranquilo y sereno. Toda su faz había cambiado y ahora proyectaba la actitud del padrino. El Cipitío fue tan astuto que se había puesto algodón en sus mejillas para poder hablar como Marlon Brando.

Sí, el Cipitío admitió haber tenido TEPT, pero añadió que eso no le excluía de postularse para presidente. Sin embargo, entonces dijo que poseía grandes conocimientos que revelaban secretos sobre sus tres oponentes. Uno estuvo involucrado en intento de asesinato, un tiroteo; el segundo había sido sorprendido orinando frente a una escuela elemental y ahora era un

delincuente sexual registrado; y que el tercero mantenía un romance con Richard Nixon. En ese preciso momento, la mandíbula de Charlie se cayó.

Ahora el Cipitío fue a la ofensiva. Cuestionó a Charlie y su falta de inclusión y diversidad en su *show*, el de Charlie Rose. El Cipitío le preguntó ¿por qué, en su programa excluía algunas minorías, y nada más invitaba a blancos ricos?

Charlie casi se iba a salir de la entrevista, pero de repente eligió defender su integridad. Declaró que Oprah era una amiga cercana y que él tenía muchos amigos de piel oscura. Ninguno de sus vecinos era afroamericano, pero se sentó al lado de las minorías en el restaurante local la Langosta Roja.

En los últimos cinco minutos, Charlie le dijo que tenía una última pregunta: "¿Es usted gay, Sr. Cipitío?". El Cipitio se echó a reír y respondió que en el único encuentro gay en el que había estado había sido cuando él jugaba a las espadas de verga con sus amigos en el jardín de infantes, en el primer grado, y, por supuesto, esto lo hubo de hacer debido a su inocencia y la curiosidad que sentía como todo niño. De esta manera, el Cipitío manejó la respuesta magistralmente.

Charlie no tenía más municiones y simplemente dijo: "Buena suerte, señor Cipitio".

El Cipitio saltó del asiento y salió. Sus últimas palabras a Charlie, al salir, fueron: "Vete a la mierda, perra". Este encuentro ayudó a que Charlie Rose se convirtiera en un nombre familiar. Muchos niños en parques infantiles empezaron a decir "no seas una pequeña perra como Charlie Rose". El Cipitío inspiró a niños en todo el mundo a ponerse de pie e irse lejos cuando fuesen maltratados.

Los productores quedaron impresionados con el pequeño hijo de puta. Él no se inclinó a nadie y las votaciones se fueron por las nubes. La simpatía hacia el Cipitío llegó a ser tremenda y la comunidad de lesbianas, gais, bisexuales y transgénicos (LGBT) lo defendió. Cuando se le preguntaba si apoyaba el matrimonio entre el mismo sexo, el Cipitío decía: "Demonios, claro que sí".

La comunidad LGBT quedó tan impresionada con el pequeño hijo de puta que donaron millones de dólares. Se

reunió en privado con sus líderes y les prometió un puesto en la Corte Suprema de EE.UU. y otro como secretario de Defensa. El Cipitío tenía un mes más de campaña. La cuenta regresiva ya estaba.

Visitó entonces cada estado, ciudad, y pequeñas granjas. Incluso fue hasta Alaska para reunirse con los esquimales. Durante los últimos días de campaña, optó por hacer un ayuno durante dos días a favor de los derechos indígenas. El montó su punto de descanso en una gran reserva en las montañas de Nuevo México. El Cipitío rompió su ayuno en uno de los mejores restaurantes en Albuquerque, con carne, frijoles y Chile. Firmó autógrafos y elogió la mezcla de comida mexicana, nativoamericana y española en Nuevo México. Así se consiguió el apoyo de ese estado.

Nadie se preocupaba por su candidato a vicepresidente, el Sr. Who, ya que el Cipitío se había convertido en un nombre muy conocido. Millones de hogares tenían una fotografía del Cipitío, en blanco y negro, en sus salas. Realmente parecía ser visto como un miembro de la familia.

El día de las elecciones fue la mayor participación en los Estados Unidos. El Cipitío invitó a observadores de otros países para asegurarse de que no se produjera ningún fraude.

Las redes de NBC, CBS y ABC brindaron cobertura en vivo. Nunca habían visto tanta emoción, ni siquiera cuando John F. Kennedy.

Las líneas de votantes eran tremendas, y algunas se extendían por millas. Las personas llevaban camisetas con la cara del Cipitío y los lemas: "Somos Uno" o "Somos Familia". A las 7:00 de la tarde, las urnas en todo el país se cerraron oficialmente y comenzó el conteo.

◆ ◆ ◆

Siete horas más tarde, se contó el 70 % de las urnas y el Cipitío se encontraba en el primer lugar.

Su campaña comenzó a celebrar. A las 8:00 de la mañana del día siguiente era oficial que el Cipitío había ganado. Él mismo se sentía asombrado al saber que era el presidente electo

del país más poderoso del mundo. Entonces ocurrió un milagro: una llamada de la Cholita: "Quiero unirme a ti", le dijo ella. "Quiero ser tu pareja y tu espina dorsal". De hecho, el Cipitío había caído en éxtasis. Siendo presidente electo influenció a otros en formas inimaginables.

Invitó a la Cholita a la inauguración. Ella dijo que no quería casarse pero podían vivir juntos. Él aceptó.

Al fin, el había marcado con la Cholita. Los medios difundieron la palabra de que el Cipitío no estaba casado oficialmente, y las malas lenguas en la capital del país comenzaron a menearse.

El papa Herejía dijo que no veía problema con que el presidente electo no estuviese casado, y envió una carta de aprobación al Cipitío. El Papa era inteligente; quería relaciones más fuertes con los Estados Unidos y la carta era su rama de olivo. Cada vez que alguien se quejaba, el Cipitío mostraba la carta del Papa.

La carta pronto apareció en las portadas de todos los periódicos importantes. Fue escrita por el Pontífice de manera tan elocuente, sin errores de ortografía ni gramaticales. Los medios de comunicación estaban admirados de lo poética que parecía ser la carta del Papa, y estaban impresionados por su dominio del inglés. No eran conscientes de que había obtenido su doctorado en la Universidad de Oxford, en el Reino Unido.

El Papa pidió al Cipitío si podía asistir a la inauguración del juramento del cargo a la presidencia, y ayudar con los detalles. El Cipitío respondió que sí. En realidad, la ceremonia quedó majestuosa. La Cholita iba vestida de satén negro y lucía espléndida. El Cipitío llevaba un elegante traje negro.

Escribió su discurso en The Coffee Bean, en North Hollywood, mientras se tomaba un yogur. El contenido del discurso era increíble. Estaba a la par a la Declaración de Emancipación de Abraham Lincoln. De esta manera, hipnotizó a los dos millones de personas que asistieron a la ceremonia de toma de posesión en Washington, D. C.

Más de 200 presidentes, primeros ministros, reyes y reinas asistieron. Fue la mayor participación de jefes de Estado que se había dado en una ceremonia de esta índole. Los hombres querían ver a la Cholita vestida de satén. Ella tenía el poder

mágico de que la gente sintiera un orgasmo en el momento en que llegaban cerca de ella y hasta un doble orgasmo cuando les daban la mano.

También querían imaginar la ropa interior tan ajustada que llevaba para la ceremonia. Al Papa muchas veces los ojos se le iban hacia la parte baja de la Cholita. Durante la ceremonia, el Papa tuvo un orgasmo sin siquiera haber tocado a cualquier persona por primera vez. Por eso, el Pontífice oró profundamente, pues vino a sentirse como un verdadero pecador.

El Sumo Pontífice no juzgó a la Cholita, porque, en definitiva, unos cuantos de la familia de ella habían sido víctimas de una operación de tráfico de personas, en la que las mujeres fueron obligadas a trabajar como *strippers*. Por supuesto, el nunca aprobó tales acciones por parte de esas mujeres.

Este hombre siempre había pertenecido al clero. Se suponía que su fe le había elevado a la más alta posición de la Iglesia católica. También fue un papa sin prejuicios. Aceptaba a todos, incluso al pequeño hijo de puta que media tres pies de altura y que, sin embargo, podía aplastar su culo en un segundo. El Papa confió a sus asesores más cercanos que el Cipitío era un ciudadano honrado y que nadie le debía juzgar, ya que todo el mundo pecaba.

Ahora, por estas declaraciones del Papa, el pequeño hijo de puta venía a ser bien visto por una gran parte de los católicos del mundo. Por otra parte, tenía acceso a los misiles nucleares, y nadie se atrevía a joderlo. No obstante, las historias de su pasado violento comenzaron a susurrarse a su alrededor, mientras él se mantenía en silencio. Talmente parecía ser como el niño del episodio de *Twilight Zone* "Que es una vida buena", donde Bill Mumy podía leer la mente de las personas, y si estos tenían pensamientos que no le convenían al niño, entonces él les desaparecía.

El presidente Cipitío perdonó a ciertos individuos encarcelados, que habían sido aficionados de Simon & Garfunkel, y a los que les gustaba cantar "The Sound of Silence". Si ellos la cantaban con pasión, se les daba una segunda oportunidad de incorporarse a la sociedad. Así, logró que esa canción gustara nuevamente y que Simon acordara poner sus diferencias

personales con Garfunkel a un lado. Ellos, en efecto, hicieron esto por el Cipitío. De modo que todo el mundo supo que el Cipitío podía reunir a dúos y bandas de música que alguna vez se habían separado.

El Presidente pudo pensar que Simon & Garfunkel eran homosexuales y que se amaban, pero él se daba cuenta de que tenía ideas estereotipadas. Lo que sucedía era que él no estaba acostumbrado a ver a dos hombres tan cerca. Dormían en la misma cama, en un solo colchón, cuando se iban de gira; y esta cercanía les hubo de convertir en músicos increíbles, puesto que le ponían mucha emoción y sinceridad a todo lo que cantaban. Por supuesto, estas revelaciones habían sido hechas siempre por la prensa sensacionalista.

El presidente Cipitío ya se sentía aliviado después de haber ganado las elecciones y de estar con la Cholita. Había luchado mucho por todo esto. Ahora era que comenzaba el verdadero trabajo.

En su primera conferencia de prensa, los periodistas le preguntaron si la Cholita hablaba inglés o *spanglish,* y si ella nació aquí. El Presidente le advirtió a cada reportero que si continuaban con preguntas estúpidas, serían colocados en una lista negra y que les prohibiría asistir a sesiones informativas en la Casa Blanca.

Los periodistas recibieron el mensaje y enfocaron su atención en otros temas. Entonces comenzaron a preguntar asuntos serios relacionadas con la política y también a quiénes él tenía previsto nombrar en puestos del gabinete.

El presidente Cipitío quería a un secretario de Estado y de Defensa, con tolerancia cero hacia los generales y dictadores que torturaban y violaban, o que secuestraban a niños para volverlos soldados.

Él sabía lo duro que era ser entrenado, que le lavaran el cerebro a uno y que le obligaran a torturar y matar a su propio pueblo. Quería acabar con esas aberraciones, en las que los niños eran destruidos mentalmente.

El presidente Cipitío prometió usar sus poderes para castigar a aquellos que se lo merecían, en lugar de a civiles inocentes.

Invirtió así miles de millones de dólares para la educación de jóvenes y adultos, y solo los países que respetaban los derechos humanos recibirían la ayuda de Estados Unidos. Los líderes de los países en desarrollo también comenzaron a admirar al Cipitío y acuñaron una frase para él: "El Cipitio tiene corazón". A partir de que esta astuta criatura se hizo con la presidencia de Estados Unidos, menos dinero fue al Pentágono y más a la creación de mejores escuelas y el pago de mejores salarios para los maestros.

En China, los maestros eran vistos como héroes, pero no así en los Estados Unidos, lo cual era una gran contradicción. El Presidente aumentó los salarios anuales de maestros a 100 mil dólares para comenzar. Sus asesores económicos establecieron una escala con su límite apropiado sobre cuánto podrían ganar los directores generales, los corporativos y bancarios, similar a la escala establecida para las organizaciones no lucrativas; es decir, sin ánimo de lucro. Los salarios tuvieron que ser refrenados. Se tuvieron que hacer más rendiciones de cuenta a los bancos y corporaciones. Ya estas instituciones no tenían carta blanca con los políticos en Washington, D. C.

La base de apoyo del presidente Cipitío fue tan tremenda que podía ganar la reelección con las pequeñas donaciones que recibía. El mensaje era claro: no podía ser comprado. Finalmente, él era su propio hombre. Todo lo que necesitaba era a la Cholita y sus dos bolas.

Llevaba camisetas que decían en el pecho: "Di hola a mis dos huevitos". En la Casa Blanca se comportaba con irreverencia y caminaba alrededor como si fuera el puto dueño del lugar, puesto que empezó a reconstruirla con sus propias manos.

La parte europea de su padre, el Cadejo, le salió y le dio un sentido de superioridad y derecho. También actuaba como si fuera el dueño del mercado de valores.

La Cholita cambió su vida: estudió lenguas extranjeras, tomó cursos de etiqueta y se vistió de una manera muy elegante. El país se enamoró de ella, como mismo pasó con Jackie Kennedy.

La Cholita tuvo reuniones de té en la Casa Blanca, realizaba excursiones para el público, y daba entrevistas con

determinados periodistas; entrevistas en inglés, español, armenio y árabe. Ella demostraba con esto que era una persona dotada para los idiomas.

A su familia, que iba por el apellido Aztlan, no le agradaba el presidente Cipitío, ya que tenía sangre guanaca. Ellos eran de manera incondicional mexicoamericanos que habían trabajado en los campos, junto a César Chávez. A ellos no les agradaban los nuevos inmigrantes, y el hombre que vivía con la Cholita representaba la historia de éxito de los inmigrantes. De paletero a presidente: estaban envidiosos porque se saltó siglos y ganó la presidencia con mucha facilidad.

Para su familia, él era el "Mojado". Ellos no admiraban sus cualidades ni reconocían lo que había caminado a través de Guatemala y México para llegar a Estados Unidos. Se referían al presidente Cipitío como "el infractor de la ley". Cuando la madre y el padre de la Cholita le vieron en la televisión celebrando el fin de semana del día conmemorativo, vistiendo una camiseta con la bandera de los EE.UU., se enfurecieron. Ellos dijeron: "Miren a ese ilegal".

La Cholita les hizo prometer no revelar el hecho de que el presidente Cipitío era indocumentado y que había comprado su identidad estadounidense.

Ella les dio casas remolque gratuitas para que sus familiares permanecieran en silencio durante los próximos cuatro años. Pero pronto comenzaron a chantajearla, exigiendo medicamentos gratuitos. La Cholita tenía que encontrar la manera de obtener medicamentos gratuitos y llego a ser amiga cercana de la señora Mota, esposa del director de la Agencia de Control de Drogas (DEA). El director estaba orgulloso de que su esposa fuera amiga de fiestas de la Cholita, quien era la primera dama del país.

La nueva amiga le mostró a la Cholita dónde su marido mantenía grandes cantidades de drogas decomisadas, en cajas de carga en el puerto de Long Beach. La Cholita se hubo de conseguir una segunda llave para poder tomar unas cuantas libras de medicinas de vez en cuando supuestamente para fines de ayuda social. Ella le daba cinco libras de cada fármaco a sus codiciosos padres.

Las drogas los mantenían callados y felices. Las drogas se las llevaban a un lugar de refugio. Un lugar donde todo era perfecto, y allí, ellos, podían escapar de la realidad. El presidente Cipitio no tenía ni idea de que esto estaba pasando. Entonces, él le dio comienzo a una cruzada antidrogas que le hacía ver como un presidente muy moral. Y hasta hacia acto de presencia en las grandes redadas por drogas. Siempre estaba presente en el descubrimiento y la quema de los decomisos. Había establecido cero tolerancia para el tráfico de drogas.

Quería ser reelegido sin necesidad de utilizar el dinero sacado de las drogas. Muchos paleteros, en su tiempo, habían tomado sobredosis en las calles del Surcentro de Los Ángeles. Y nadie se preocupaba de lo que ellos hacían, ya que pertenecían a las minorías pobres y pasaban como los invisibles. Así, el Presidente podía cambiar las cosas para bien. Él seguía siendo un soñador.

Por su parte, los guerrilleros corruptos y militares de Bolivia, Colombia, Nicaragua, Honduras, El Salvador y México se ayudaban unos a otros para transportar la droga por toda América Latina. No les importaba quiénes se hicieran adictos o fueran asesinados. La guerrilla y el ejército, incluso, volaban puentes para después vender los contratos de reconstrucción a empresas extranjeras. En verdad lograban grandes ganancias por cada puente que destruían.

Los militares transportaban armas, bombas y municiones y las vendían a los rebeldes de la guerrilla. No era extraño entonces que la ayuda estadounidense fuese ineficaz. El ejército usaba el dinero para comprar más armas, y las revendían en el mercado negro. El narcotráfico financiaba a muchos líderes de la guerrilla. Ellos también obtenían dinero de Europa y de los EE.UU. para construir una autopista que conectaba a la América Central con Colombia. Cargamentos de drogas fueron transportados fácilmente en camiones desde Colombia hacia México, y finalmente entraban en Estados Unidos.

Los gobiernos no hacían nada para detener esas actividades ilegales. Los cárteles de la droga estadounidenses

establecieron sus empresas para la importación y exportación, y más tarde aplicaban a préstamos de la Administración de Pequeños Negocios. En realidad, los verdaderos líderes de los cárteles norteamericanos vivían en Texas, en las grandes mansiones.

Algunos optaron por invertir en la distribución de cocaína en piedra en el Surcentro de Los Ángeles, con el propósito de recaudar dinero para financiar a los "contras" nicaragüenses. Por supuesto, le otorgaban una pequeña parte de los beneficios a los agentes de la CIA, a varias fuerzas del orden y a los agentes del FBI. Por otra parte, el Gobierno financiaba la Voz de América y rechazaban la programación de televisión de PBS, a los que no le daban ni un centavo. Aunque doliera decirlo, en verdad, todo estaba corrupto.

CAPÍTULO 13

Como Comandante en Jefe de los Estados Unidos, el presidente Cipitío pensó que podía detener los asesinatos de civiles mediante la creación de "escuadrones de la muerte" que estuvieran altamente capacitados.

Solo el Presidente y el general Ripper sabían de los escuadrones. Ellos fueron desplegados en varias partes del mundo, donde torturaban y asesinaban a sus objetivos. La Cholita no sabía nada acerca de estas operaciones.

El presidente Cipitío estaba tan jodidamente ocupado atendiendo y mandando a dar golpes de Estado y ordenando el asesinato a personas de todo el mundo, que empezó a prestarle menos atención a la Cholita, quien ya se sentía sola y deprimida, y se refugiaba en la medicación que le había prescrito el médico de la Presidencia para tratar de olvidar el vacío de su soledad.

Ella anhelaba su vida pasada, cuando estaba en el anonimato y podía fumar un porro en cualquier momento. En la Casa Blanca necesitaba píldoras para poder dormir.

Su belleza y atractivo sexual se había mantenido. Una noche, el presidente Cipitío vio lo que estaba pasando, y le prometió que la iba a llenar de amor. Ella, en eso, le acarició la cabeza al Presidente. Y comenzaron de nuevo el juego del amor. Después de toda esa noche hacer el sexo de una manera salvaje, ambos se relajaron y durmieron.

Al otro día al presidente Cipitío se le ocurrió completar

una gran idea, que la había tenido momento después de su orgasmo, la noche anterior. ¿Por qué no obligar a las corporaciones más ricas de Estados Unidos y a los bancos a que donaran parte de sus miles de millones de dólares en envíos de ayuda humanitaria a los países en desarrollo, en lugar de venderles armas?

En seguida le pidió al consejo de ministros que estableciera una reunión con los estadounidenses más ricos. Pero nadie sabía de la lista de los hombres más ricos, ni tampoco nadie tenía acceso a ella. Los más acaudalados eran tan reservados que habían establecido una sociedad secreta llamada los Elysiums.

Una noche, alrededor de las 12:00 se reunieron en Pasadena, California, para planificar sus inversiones y manipular el mercado de valores. Los miembros de la sociedad informaron cada uno dónde invertir. Era información privilegiada a los más altos niveles. No es de extrañar entonces que nunca perdieran su riqueza. Simplemente sus cuentas seguían creciendo.

El presidente Cipitío atrajo toda la atención de estos señores cuando él entró, junto con la presidenta de la Reserva Federal y el director del Servicio de Impuestos Internos (IRS), en aquella reunión secreta. De hecho les dio a cada uno de los miembros de aquella sociedad un ultimátum: o donaban voluntariamente a las causas sociales que él les dijera o el Gobierno federal divulgaría la información acerca de su sociedad y de sus inversiones ilegales.

Todos ellos se indignaron, y saltó un supuesto caballero rico, el Sr. Gordo, quien dijo: "Las cabezas más frías prevalecerán", y pasó a comprometerse para donar 50,000 millones de dólares y con ello hacer rodar la pelota.

El presidente Cipitío besó ambas mejillas del hombre más rico de todos los que estaban en la reunión, imitando a don Corleone, de *El Padrino*. Los otros hombres quedaron impresionados con las formas de persuasión del Presidente. Él levantó más de un trillón de dólares en una hora.

El secretario de Estado y otros miembros de su gabinete, que eran expertos en la inversión extranjera fueron llamados a la Oficina Oval. Se sentó con los propietarios de las empresas

de crédito más grandes del mundo y entre todos establecieron un tope a las tasas de interés de préstamos para desarrollar los países a un 7 %.

Fue una tarea monumental para su equipo económico. Tenían que encontrar la manera de dividir, invertir y establecer protocolos y políticas.

Los dictadores tenían que llevar a cabo elecciones libres si querían un pedazo de la acción. Estaban reacios pero estuvieron de acuerdo, de lo contrario el presidente Cipitío podría recurrir a sus malos caminos y enviar sus "escuadrones de la muerte". Ellos sabían que lo mejor era no joder al hombrecillo. Él era más duro que Gengis Kahn y Napoleón juntos. Era un jodido gigante a pesar de que tenía tres pies de altura.

Se reunió con los líderes del crimen organizado que mandaban en el bajo mundo de algunos de los países y les dijo que tenían que cumplir con sus reglas.

El equipo económico del Presidente aconsejó al Cipitío invertir 500,000 millones de dólares en África, 300,000 millones en América Latina y 100,000 millones de dólares en Asia. Los restantes 100 000 millones eran para diversos préstamos y regalos a varios países.

El dinero se gastó en la construcción de escuelas y el otorgamiento de becas para que las personas asistieran a las universidades y obtener así sus posgrados y convertirse en maestros de tiempo completo. Centros tecnológicos fueron creados para la formación de diferentes oficios de trabajo y carreras, y los graduados pudieron entonces establecer sus propias empresas y contrataron trabajadores.

Ningún dinero fue invertido en servicios militares o defensa. La mayoría de los países se vieron obligados a desmilitarizar y comprometerse con la paz. Los generales que se beneficiaban con la venta de armas en el mercado negro se indignaron. Pero sabían que no podían traicionar o faltarle el respeto al Cipitío. Tenían que seguir sus órdenes. De lo contrario, les esperaba la muerte. El Cipitío era todavía más temido que amado.

El plan funcionó. El presidente Cipitío, este pequeño genio de mierda, lo había hecho de nuevo.

La gente en esos países ya no se iba a morir de hambre

ni trabajarían más como esclavos. Muchos se convirtieron en maestros, empresarios y trabajadores orgullosos que ayudaban a los demás. Los países prosperaron de manera acelerada. Ni la Alianza para el Progreso de Kennedy ni la guerra de Lyndon Johnson en contra de la pobreza tuvieron tanto éxito.

Todo iba bien. El Cipitío era el presidente menos violento de los Estados Unidos. Y se había convertido en una combinación de grandes líderes históricos. En efecto, vino a ser reconocido como una leyenda y un líder venerado. Se puso de pie y se hizo más alto que su modelo a seguir y su inspiración, el presidente Mao. Mao casi había tenido 1,000 millones de seguidores.

El presidente Cipitío tenía más de cinco mil millones de seguidores en todo el mundo. Por supuesto, estaban los enemigos, pero a él le importaban un carajo.

Todo lo que quería era tener a su lado a la Cholita. Ella, por su parte, vivía en su mundo cada noche. Y pronto su mundo se convirtió en un problema.

El Cadejo emigró a Los Ángeles, en busca de su hijo perdido. La Siguanaba también se trasladó a Los Ángeles y se sometió a un tratamiento psiquiátrico. Limpió casas para una pareja en Beverly Hills y le recomendaron a los mejores psiquiatras. Ella le confesó al psiquiatra la terrible acción que había cometido, en la que ella había ahogado a su hijo recién nacido y que también regaló a su gemelo. Se sintió aliviada al ser capaz de hablar sobre eso con alguien.

El Cadejo siguió buscando a su hijo en el Surcentro de Los Ángeles. Su sexto sentido le decía que todavía estaba vivo.

Pronto, el mundo del Cadejo chocó con el de la Siguanaba. Este demonio había obtenido un puesto de trabajo como jardinero en Beverly Hills, y terminó trabajando en la misma mansión que la Siguanaba.

En su momento, ambos habían tomado clases de inglés en las escuelas de adultos de la comunidad de Belmont y Evans. El Cadejo vio a la Siguanaba, y se comportó como un irrespetuoso y un verdadero idiota: "Perra, ¿dónde está mi hijo?", le dijo.

Ella lloró y le dijo que lo había ahogado. El Cadejo se puso furioso. Sus espíritus diabólicos le habían susurrado que su

hijo estaba vivo, y de hecho se lo gritó a ella. La Siguanaba se emocionó mucho y no podía creerlo.

Ellos presentaron su ADN a la base nacional de datos para encontrar una coincidencia con su hijo. Cuándo recibieron los resultados, casi se desmayaron. La única persona con el mismo ADN no era otro que el presidente Cipitío.

La Siguanaba estaba muy feliz. Quería pedirle perdón, y usar esta maravillosa oportunidad de trasladarse a Washington, D. C. y vivir en la Casa Blanca.

El Cadejo se sorprendió. Vio al presidente Cipitío como su boleto para salir de la pobreza. Se imaginó que podía obtener una tarjeta verde y poder obtener así, legítimamente, el cargo de jefe del Servicio Secreto de su hijo.

Esperaba que su hijo tuviera diseñado un proyecto de ley de reforma migratoria que el Congreso aceptaría. El presidente Cipitío había logrado la paz en el Medio Oriente y casi la paz mundial, pero los republicanos se negaban a apoyar cualquier tipo de proyecto de ley sobre la inmigración.

El Cadejo pensó en ayudar a su hijo a aprobar una ley de reforma migratoria, ya que él se beneficiaría personalmente. Le gustaba la idea de no tener que pagar las multas que le podían imponer. Su hijo podría ayudarle y de hecho tendría durante un gran tiempo un buen descanso.

El Cadejo siempre estaba tratando de estafar al sistema. Al ver que no se salía con la suya, se comía a la persona. El hijo de puta estaba loco.

El gran día llegó, y el Cadejo y la Siguanaba fueron invitados a visitar a su hijo a la Casa Blanca. Ellos estaban nerviosos. El presidente Cipitío estaba más nervioso que ellos. Tuvo que pedir la marihuana medicinal para fumar unos porros antes de conocer a los padres biológicos que tanto odiaba. No contar con sus padres nunca le había impulsado a la vida dura y mala que había llevado durante determinados tiempos.

Él tenía un plan. Los saludó y fingió estar feliz cuando muy dentro tenía un poderoso resentimiento. El Cadejo había llegado disfrazado; traía un aspecto muy distinguido como el de Ricardo Montalbán. Incluso intentaba hablar como

él. El personal y el cuerpo de prensa de la Casa Blanca estaban admirados de su gracia y elocuencia. No se daban cuenta de que se trataba de un demonio.

El Presidente tuvo entonces una gran estrategia para deshacerse de sus padres. Le ordenó a Seguridad Nacional deportar al Cadejo, diciendo que las leyes de la tierra deben ser seguidas al pie de la letra.

En cuanto a su madre, sintió lástima por ella y la dejó quedarse en los EE.UU.; pero en un trabajo de baja categoría. Ella trabajó para el gobernador de Virginia como ama de llaves de la casa. La Siguanaba pronto llegó a ser la encargada de los servicios de lavandería para la Asociación de Hoteles y Restaurantes de Virginia. Pero ella sabía mucho, y logró que la promovieran porque se había enterado de que la esposa del gobernador estaba teniendo una aventura con el jardinero. Esa promoción se la dio la esposa del gobernador para que la Siguanaba se mantuviera en silencio. Por tanto, ella (la Siguanaba) ya no tenía que recorrer los pueblos y quebradas de su país de origen. Puesto que en vez de eso, ella ahora tenía su propio negocio en el que era la jefa de los servicios de lavandería y tenía un personal a su disposición para lavar los manteles y la ropa de cama, así como otros materiales de los hoteles y restaurantes. En definitiva, las grandes máquinas hacían el trabajo duro.

La Siguanaba se ponía de pie y gritaba órdenes. Actuaba igual que los jefes anteriores que solía tener. Se mostraba igual que lo hacía cualquier tipo de jefe dictatorial. No quería revelar ningún sentimiento de favoritismo o que creyeran que ella tenía su debilidad a la hora de dirigir. Ella pensó para sí misma: "He sufrido mucho y ahora voy a hacer sufrir a los demás. Para hacerlos más fuertes y resistentes". También esto fue en ella un método para ganar respeto y ser temida como una verdadera jefa. Era más cabrona que Griselda Blanco, la jefa y madrina de Pablo Escobar en Colombia.

Mientras tanto, las noticias de que El Cadejo sería deportado a El Salvador se regó como la pólvora. El presidente Cipitío no se dio cuenta de que había desatado a un demonio. Tan enojado estaba el Cadejo que convocó a los espíritus, aquellos que

vivían dentro de los volcanes de Centroamérica, y que eran muy poderosos. La gente local los conocía como los volcanes de los muertos vivientes.

The Washington Post publicó la historia, con su titular de primera página que decía: "Deportado el padre del presidente Cipitío". Los grupos de derechos proinmigrantes se indignaron y protestaron. Vigilias y ayunos se llevaron a cabo frente a la Casa Blanca. El presidente no hablaba ni pronunciaba una sola palabra al respecto. Seguridad Nacional estaba simplemente haciendo su trabajo y no quería obsequiar ningún trato preferencial. El Cadejo envidiaba y odiaba a su hijo. Su objetivo era dar rienda suelta a una pesadilla para que el Presidente viera y padeciera la destrucción de su proceso de paz y también los logros en América Latina.

A su regreso, el Cadejo desarrolló alianzas con diferentes grupos políticos, demócratas, republicanos, independientes y verdes, y varios cárteles de droga de México, Colombia, y los mayores cárteles de Estados Unidos. Por supuesto, los cárteles de las corporaciones estadounidenses se utilizaban como disfraz. Así, él creó las alianzas para derrocar a varios gobiernos y crear el caos. Este hijo de puta del Cadejo estaba loco.

El presidente Cipitío rastreó cómo su padre había desatado el caos, el odio y la violencia a través de México y Centroamérica. Y se enteró de que el Cadejo era el asesor clave y consultor de los cárteles de la droga mexicanos, de los colombianos y de los estadounidenses. El tipo parecía un tonto pero era un experto en crear catástrofes, y el Cadejo se había convertido en informante de la DEA.

El indignado presidente corría el peligro de que toda su obra se convirtiera en ruinas, junto con su legado. Quería que El Salvador construyera la mayor estatua de él, en honor a sus logros. El presidente Cipitío quería ser más grande que el monumento al Divino Salvador del Mundo. Él quería que se reemplazara ese monumento con una imagen suya.

Extraoficialmente, el Cadejo le declaró la guerra a su hijo. El Presidente tuvo, con premura, que recurrir a sus poderes

extraordinarios, a sus poderes no humanos. Porque ahora tenía que volver a luchar contra el mal.

El presidente Cipitío inició sus operaciones encubiertas. Le pidió a su "escuadrón de la muerte" que buscara y matara al Cadejo. Fueron reclutados, por tanto, doce hombres y una mujer. Sus apodos eran: Cabrón, Pitufo, Demonio, Mevale, Chingao, Bala, Soberbio, Rebelde, Granada, Poder, Chancletas y el apodo de una hembra que era la Gata. La mujer tenía que rastrear, encontrarle y seducir al Cadejo.

Mientras tanto, miles de civiles inocentes fueron torturados y asesinados por el Cadejo y sus matones. Esta criatura infernal recorría las calles con su verdadera imagen: un demonio salvaje, mitad perro, mitad lobo con penetrantes ojos llenos de sangre. Por esas características, el equipo del presidente Cipitío podía encontrarlo, solamente con ver sus brillantes ojos rojos cuajados de sangre.

Capítulo 14

En El Salvador y Honduras, los miembros de los "escuadrones de la muerte" del presidente Cipitío festejaron como si fuera el fin del año 1999. Se dedicaban a escuchar una canción de Prince, de 1982, porque el Cipitío siempre se la había puesto como música de fondo, en los entrenamientos, y exigía que sus miembros de los "escuadrones de la muerte" se convirtieran en *fans* de Prince, antes de llevar a cabo operaciones subversivas.

Las fiestas del bajo mundo dieron sus frutos. Por fin se encontró a alguien que informó a los "escuadrones de la muerte"; alguien que era uno de los guardaespaldas del Cadejo, que este (el Cadejo) estaba escondido muy adentro del volcán de Guazapa.

Ya, los hombres y la mujer del Presidente sabían la ubicación de su objetivo. Solicitaron el armamento más sofisticado para destruir de una vez por toda al Cadejo. Este armamento era tan avanzado que el Pentágono decidió que cada arma de esas estaban clasificadas como secreto (Top Secret) porque estaban dedicadas a la seguridad nacional. Algunas de las balas de las armas las llenaron con el virus del Ébola. Así fue; las prepararon para destruir al Cadejo con la fiebre hemorrágica del Ébola (FHE).

Solo el presidente Cipitío supo frenar el espíritu demoníaco del Cadejo. Quería que este fuese capturado y trasladado en avión a Guantánamo para ser torturado.

La decimotercer miembro del "escuadrón de la muerte" era extremadamente hermosa, y sabía bien qué gusto tenía el Cadejo en relación con las mujeres. Las prefería voluptuosas y de piel oscura, y ella encajaba perfectamente en ese gusto. Un día lo encontró en un bar, en La Gran Vía, de San Salvador. Allí lo conoció y en seguida lo sedujo. Ambos se fueron de fiesta y tuvieron un tiempo maravilloso. Ella incluso esnifó varias líneas de cocaína con el Cadejo.

Una vez que él estaba a verga, ella pidió un taxi y que les llevaran al Hotel Princess. Ella le susurró promesas en su oído de que lo haría chillar como un cerdito con alegría. El Cadejo estaba tan a verga con el alcohol y la cocaína que le gustaba que le susurrara esas cosas en el oído. La hierba que fumaron también ayudó a retrasar su proceso de pensamiento lógico y le sacaba la esquizofrenia que sufría por momentos. Y era entonces cuando se ponía a oír voces en su cabeza.

Cuando entraron en la habitación los otros doce miembros del "escuadrón de la muerte", les estaban esperando. Pero el equipo tuvo problemas con el Cadejo, ya que el tipo tenía una fuerza extraordinaria, incluso estando de verga, aun cuando, ellos siempre le pudieron someter totalmente.

El Cadejo fue atado y trasladado en avión a Guantánamo. Allí había una unidad de operaciones especiales de los "escuadrones de la muerte", dirigida por un general del alto mando del ejército estadounidense, conocido como Mr. Nails. La unidad de operaciones especiales llevó a cabo pruebas genéticas con el Cadejo, y fueron sacándole un perfil psicológico, mientras le torturaban. Ellos vertieron ácido en sus oídos, puyaban sus ojos con agujas y les encantaba electrocutar sus testículos. También les gustaba el olor a carne frita que provenía de sus bolas.

Mantuvieron al Cadejo como prisionero en una jaula de acero. Lo monitoreaban veinticuatro horas al día, los siete días a la semana.

El presidente Cipitío no estaba pensando en tiempo de reelección. Él tenía que consolidar su poder y los trece miembros del "escuadrón de la muerte" eran jodidamente eficientes. Todo lo que tenía que hacer era darles el nombre y la posible

dirección de su objetivo. Y ellos se ocupaban de los golpes de inmediato.

Por fin, el Cipitío ganó la reelección con facilidad e hizo de los Estados Unidos la nación más poderosa del mundo. El no usaba la violencia para obtener la obediencia de otros líderes mundiales. Tenía poderes míticos y una imagen parecida a Gandalf el de la película *El Señor de los anillos*.

Las cosas se desenvolvieron junto a la Cholita. El Presidente había completado los últimos cuatro años de su mandato sin mucha controversia. En lugar de retirarse, comenzó una clase de yoga, que finalmente llevó a un movimiento mundial que admiraba a Buda y al dalái lama. Quería ser venerado como un santo, casi divino. Quería ser más grande que el *chairman* Mao. El Cipitío creó la Academia de yoga Dim Sum. Esa mierda le llegó a todo el mundo. El pequeño hijo de puta se convirtió en un gurú del yoga y millones se inscribían en los cursos que se daban. El Cipitío utilizó sus facultades físicas y mentales para convencer a los miembros a que se unieran en un movimiento importante en todo el mundo.

Él podía levitar, curar a los enfermos, y cantar canciones mientras estaba en las posiciones de yoga más difíciles y complejas.

Lentamente fue obteniendo el dinero suficiente para ser un multibillonario, en realidad era el pequeño hijo de puta más rico de los Estados Unidos, y ya se había ido sobre Warren Buffet y Bill Gates. Se convirtió así en el primer trillonario del mundo, con más de 6,000 millones de miembros en la Academia de Yoga Dim Sum. La mayoría de ellos pagaban por mensualidades y contratos firmados para convertirse en miembros oficiales de por vida. Los contratos no podían romperse. En letra pequeña, el contrato decía que si un miembro optaba por irse, sus casas, coches y ganancias de por vida serían tomadas.

La Academia de Yoga Dim Sum tuvo la misma idea del Departamento de Manutención de Menores del Condado de San Mateo. Y era el hecho de que los pobres padres estaban jodidos, en un lugar y en otro, porque tenían que pagar la manutención de sus hijos en forma mensual durante dieciocho años.

Cuando algunos se quejaban, entonces le jodían aún más. A ese Departamento de Manutención de Menores del Condado de San Mateo se le ocurrió quitarles las credenciales de enseñanza o de trabajo a los padres que incumplían en sus pagos, y, por otra parte, las licencias de conducir eran suspendidas por el DMV. El objetivo realmente era aplastar a los infelices padres quitándoles sus salarios de trabajo y las licencias de manejo. De esa forma tan mezquina les castigaban; les dejaban sin empleo y sin manejar. Y así mismo hacía la famosa Academia de Yoga Dim Sum.

Pero el Cipitío estaba satisfecho. Él y su familia ya no tenían que trabajar. La Cholita se convirtió en un miembro de por vida de esa academia, pero, claro, ella no la pagaba.

Él vino de un país subdesarrollado para convertirse en trimillonario, reconocía la gente. Ningún tipo de inmigrante jamás había alcanzado tal éxito.

Un día el Cipitío decidió donar sus bienes a los niños pobres del mundo, porque él fue una vez ese niño descalzo, lleno de lombrices y piojos. Él era uno más de ellos, y sabía lo que significaba ir a la cama con hambre. Él sabía cuál venía a ser la realidad de la miseria, más allá de las películas o libros.

Por eso, ahora regalaba su fortuna para ayudar a otros, y se dedicaba a seguir a Mao, Buda, y también el ejemplo de humildad de Jesucristo para ayudar a su prójimo.

El Cipitío vagaba a veces por las calles del centro de Los Ángeles, de la ciudad de Hollywood, del Surcentro y del sureste de Los Ángeles para recordar sus raíces de niño pobre. Él veía que en cada esquina había una Academia de Yoga Dim Sum, donde enseñaban cómo obtener la paz y la alegría interior.

Su estatua reemplazó a la del Salvador del Mundo en El Salvador. Por su parte, EE.UU. decidió poner su imagen también sobre la Estatua de la Libertad, y China erigió otra estatua del Cipitío en medio de la plaza de Tiananmen. Brasil, en su caso, intercambió su icónica estatua del Cristo Redentor con una del Cipitío. En Brasil, él se hizo más popular que Pelé, quien era la leyenda del fútbol.

Algunos de sus sueños se hicieron realidad: ser más grande

RANDY JURADO ERTLL

que el presidente Mao, establecer la paz mundial y tomar sies-
tas diarias de vez en cuando.

Pudo establecer la paz en el Medio Oriente y en Los
Ángeles. Sin embargo, no pudo traer la paz a su propio pueblo
en El Salvador, para que dejaran de matarse unos a otros.

Él sabía que la violencia había sido heredada de la colo-
nización y de la brutalidad de los españoles. Sabía que existi-
eron guerras entre las tribus indígenas rivales y, por otra parte,
la Guerra Fría entre la Unión Soviética y los Estados Unidos
hizo de América Central un punto de conflicto. Las ideologías
políticas crearon mucho odio.

Llevar la Academia de Yoga Dim Sum a Centroamérica no
funcionaba, porque el pan peperecha se inventó allí; por eso, la
población era inmune a los ingredientes que promovían la paz.

Se había librado del Cadejo, pero la verdadera causa de la
violencia actual era su propia carne y sangre. El hermano ge-
melo que nunca conoció, el Duende. Para estar consciente de
su pasado, presente y futuro, el Cipitío buscó a su hermano; y
para ello tuvo que enfrentarse a sí mismo y a su propio odio.

Encontrar al hermano podía ayudar a llenar el vacío que el
dinero, el poder y las mujeres nunca habían llenado. Tenía todo
el dinero y el poder que alguna vez soñó. Tenía a la Cholita.

Pero no contaba con una familia. Cualquier conversación
con su hermano prometía ser difícil.

Para hacer un chapoteo grande, el Cipitío llamó a Oprah
y le pidió que le ayudara a encontrar a su hermano. Ella dijo:
"Por supuesto, mi querido". Sus productores empezaron a
trabajar en eso y viajaron a América Central en busca del
Duende. Oprah acordó que iba a emitir un programa especial
en vivo solamente para el Cipitío.

Seis meses después, Oprah llamó con la noticia de que
su gente había encontrado al Duende en La Higuera, Bolivia,
donde el Che Guevara había sido capturado, torturado y
asesinado. El Duende estaba enfurecido de que las manos de
El Che hubieran sido cortadas por órdenes de los militares
bolivianos y agentes de la CIA.

Oprah estaba fascinada con la historia del hermano del
Cipitío y anticipó un enorme impulso a sus *ratings*, sobre todo

porque se refería al exalcalde de Los Ángeles, expresidente de los Estados Unidos y defensor de la paz mundial, el Cipitío.

El Cipitío necesitaba a su hermano para establecer su paz interior y realizar asimismo un acuerdo de paz entre las pandillas MS 13 y la Dieciocho en América Central. Solo dos personas tenían el poder para hacerlo: el Cipitío y el Duende.

Oprah Winfrey se sentía emocionada. Ella sabía los problemas y las alegrías que le estaban esperando al Cipitío.

Oprah le preguntó: "¿Habla Inglés tu hermano?". El Cipitío se echó a reír y contestó: "Claro que sí".

La fecha para el espectáculo fue dada y el Cipitío estaba nervioso, a punto de conocer a su otra mitad. Llevaba un traje de seda negro a la medida.

Al Duende no se le informó sobre la reunión con el Cipitío. Este llevaba un traje de seda blanca, que vestía con la arrogancia y el carisma de John Travolta, en *Saturday Night Fever*. El Duende pensó que estaba siendo reclutado para una audición de *Soul Train*.

El Duende tenía un ego enorme y era un narcisista autoproclamado como su hermano. Él también padecía de otras condiciones tales como la paranoia; ya que esta había sido un defecto desde su nacimiento.

El Duende nunca supo que la Siguanaba lo había regalado. Había crecido en un orfanato de la Iglesia católica, y él estaba agradecido de las monjas que lo criaron. Creció al lado de cientos de otros niños huérfanos.

Nunca supo de sus antecedentes, pero sabía que había nacido con poderes extraordinarios, similares a los del Cipitío. No tenia el pene tan grande como El Cipitío porque su poder estaba dentro de la materia gris de su cerebro. Era más grande que el de la mayoría de los seres humanos. Él tenía un coeficiente de inteligencia más alto que el de Albert Einstein, y aun sin las oportunidades de una educación académica o de un trabajo profesional.

Era bajito, de tres pies y medio de altura, con un vientre plano y de piel clara. El Duende parecía una criatura enana pero podía ver el futuro. Había soñado con un hermano perdido, pero nunca creyó que eso fuera verdad.

El Duende bebía soda de Izze Sparkling Clementine. El sabor le recordaba a las gaseosas Orange Crush, allá en El Salvador. En lugar de guineos majonchos, su fruta favorita eran los mangos. Él era puro y amable, pero también poseía la maldición de los genes del Cadejo.

Oprah anunció la entrevista con el expresidente Cipitío durante más de un mes, para que todo el mundo la viera en exclusiva en ¿Dónde están ahora? Ella compró un sofá nuevo para el Cipitío y el Duende, para que se sentaran cercanos entre sí. El sofá tenía que ser más pequeño para que ambos se vieran más altos. Ella, en verdad, no quería que sus pies se balancearan sobre el piso.

Al fondo habría un aspecto natural. Por eso ordenó flores frescas. Quería que el Cipitío se sintiera cómodo para las cámaras.

El gran día llegó. Una limusina trajo al Cipitío solo. El Duende llegó en una motocicleta. Quería mostrarse a sí mismo como un chico salvaje, silvestre. Incluso llevaba sus botas negras de Harley Davidson con su traje blanco.

Se fueron a habitaciones separadas para el maquillaje. Oprah se detuvo a saludar a cada uno de aquellos hombres. Ella se mostraba muy entusiasta.

El Cipitío se sentó en el sofá y los primeros cinco minutos del show comenzaron con Oprah hablando con él, para que todo el mundo se pusiera al día de lo que él estaba haciendo. Luego de poner al tanto de todo a la audiencia, ella dijo: "Estamos aquí hoy para que el expresidente Cipitío pueda finalmente conocer a su perdido hermano gemelo". El público se quedó sin aliento. Los EE.UU. tenían delante a un héroe internacional.

El Duende estaba sentado frente a Oprah y junto a un pequeño desconocido. Sintió la extraña intuición de que el Cipitío era alguien que había visto en sus sueños, en muchas ocasiones, incluso desde su nacimiento.

El Cipitío abrazó al Duende y le dijo: "Yo soy tu hermanito". Ellos se abrazaron y lloraron incontrolablemente. Anteriormente, ninguno había mostrado sus emociones y su lado suave en público.

Ambos hermanos vieron sus tatuajes el uno al otro. El Cipitío tenía MS 13 en su mano izquierda, y el Duende tenía Calle 18 en su mano derecha. Oprah les obsequió pañuelos para que secaran sus ojos. Ella les hizo preguntas y ellos respondieron. Los espectadores de la audiencia y la televisión habían quedado hipnotizados. Entonces el Cipitío preguntó al Duende: "¿Sabes quiénes eran tus padres?". Y el Duende dijo: "No, no lo sé".

El Cipitío le dijo que su padre era un hombre malo, malvado, que le habían tenido que encerrar para siempre. Su madre se hubo de dedicar al servicio de lavandería más grande que existía en Virginia y Maryland; y también había tenido que recibir atención psiquiátrica debido a las décadas de malos tratos y torturas que pasó, durante su vida en El Salvador.

El Cipitío le pidió a su hermano un favor: "¿Por qué no firmamos un acuerdo de paz para poner fin al derramamiento de sangre entre la MS 13 y la Calle 18?".

El Duende dijo: "Yo estoy dispuesto a hacerlo". La audiencia estalló en aplausos. En relación con los televidentes el número de espectadores para el episodio superaba los 1,000 millones. El acuerdo que hicieron, también incluyó el hecho de cómo detener la matanza de civiles inocentes y detener el asesinato de los agentes de la Policía Nacional Civil (PNC) y militares, que simplemente estaban haciendo su trabajo y que tenían familias que mantener. También se pusieron de acuerdo para que ya no se asesinara a más civiles inocentes. Porque ambos estuvieron de acuerdo de que eso era una tremenda cobardía.

Después de tomar una hoja de papel del bolsillo interior de su traje de seda negro adaptado, el Cipitío leyó el acuerdo de paz que había preparado con anterioridad. Todo lo que tenían que hacer era firmar y la violencia en Centroamérica habría terminado. Los dos estaban molestos de que los EE.UU. hubiera deportado a propósito a miles de pandilleros que pertenecían a la MS 13 y a la Calle 18. Una vez deportados, estos pandilleros crearon caos y violencia tanto en México como en América Central.

El Duende leyó el documento. "Olvidaste una coma", dijo,

y se rieron. Colocaron sus brazos hombro con hombro, Para mostrar unidad y amor.

Al terminar el espectáculo, los hermanos tenían un montón de cosas con las cuales ponerse al día. Estuvieron de acuerdo en ayudar, proteger y reconstruir los países en desarrollo, y promover la paz y la no violencia.

Los hermanos firmaron el acuerdo sin necesitar que los Estados Unidos o las Naciones Unidas intervinieran. Era su responsabilidad llevar la paz a Centroamérica. Estaban hartos de aquella violencia sin sentido.

Los ciudadanos de Panamá, Belice, Costa Rica, Guatemala, El Salvador, Honduras y Nicaragua estallaron en júbilo. Millones de personas caminaron por las calles sin miedo. Llevaron a cabo desfiles. Ellos ya no tenían que pagar la extorsión, o temer subir a los autobuses. La paz significaba que podían ir a trabajar y volver a casa con seguridad.

La paz que se había conseguido entre los dos hermanos era más grande que el final de las guerras civiles de la década de 1980. El acuerdo de paz firmado por los meros-meros de MS 13 y la Calle 18 tuvo que ser notariado para hacerlo oficial. Cecil King, un notario público en California, les plasmó su sello oficial.

Estaba hecho. La paz fue llevada a la América Central. Los pandilleros bajaron sus armas. Ningún otro asesinato tuvo que ser sancionado. El Cipitío y el Duende tenían la misma sangre, y sirvieron de ejemplo de que los hermanos y hermanas no deberían matarse unos a otros. Establecieron una clausula en el acuerdo de paz, que si algun pandillero extorsionara o asesinara a una persona humilde, trabajadora, entonces ese pandillero seria llevado a juicio inmediatamente. La impunidad ya no seria aceptable – y los politicos coruptos, ex presidents, serian encarcelados por sus vinculos con el crimen organizado. Los lideres de los carteles extranjeros fueron deportados a sus paises de origen. El dinero que los politicos se robaban, serian destinados para darles entrenamiento y empleo a los ex pandilleros/mareros.

América Central llego a ser próspera. Las importaciones y las exportaciones se dispararon. La gente estaba muy motivada

a trabajar. Millones de empleos fueron creados y el Cipitío donó el 95 % de su riqueza para construir escuelas y hospitales, y establecer Starbucks a través de los siete países.

Se crearon millones de empleos. Los exmiembros de las pandillas fueron contratados como barristas de Starbucks. Amaban la paga, beneficios, vacaciones y el aire acondicionado gratis. El Cipitío les pagaba 20 dólares por hora. Estaban muy contentos y ya no tenían que robar, sobornar, torturar ni matar para ganarse la vida.

Cada país eligió de presidentes hombres y mujeres jóvenes. A estos funcionarios no les interesaba robar. Se les pagaba muy bien por el cargo de presidentes y más cuando eran eficientes. El Cipitío proporcionó seminarios y talleres efectivos sobre liderazgo.

El Duende se convirtió en un asesor económico de varios países. Su coeficiente de inteligencia era tan tremendo que resolvió los principales retos sociales con propuestas de una página, y las asambleas y administraciones de gobierno aprobaron por unanimidad sus soluciones. Por ejemplo, recomendó a los distritos escolares públicos que contrataran a maestros de gran calidad para cada escuela. El Duende también hizo arreglos para que todos los restaurantes de comida rápida y hoteles donaran sus restos de comida a las personas sin hogar. Recomendó a los departamentos de policía y a la sociedad civil que crearan puestos de trabajo para exdelincuentes que estuvieran en libertad condicional, para que nunca más tuvieran que volver a la cárcel.

La Comisión de Integración Económica Centroamericana (CAEIC) fue creada para todos esos diferentes países que la conformaban, con el propósito de que se ayudaran mutuamente a través del comercio justo.

Así esos países empezaron a competir con Europa y además se hicieron socios de las naciones de Asia y África.

La gente no podía creer la prosperidad resultante de los acuerdos de paz firmados por los dos hermanos.

El Duende quería construir escuelas de formación para futbolistas y campos para este deporte, y ofrecer pequeñas casas

a los trabajadores pobres. Pidió al Cipitío que le prestara el dinero para poner en marcha la Fundación Duende. Su hermano accedió y pronto esta institución fue más grande que la Fundación Gates.

A través de esta fundación, el Duende también creó centros comunitarios de refugio en todo México. Los niños centroamericanos y sus padres se quedaron allí, mientras se dirigían a los Estados Unidos.

Los hermanos heredaron la bondad de su madre. El Duende optó por no reunirse con ella, a pesar de que él la había perdonado. Permanecía enojado porque ella lo hubo de separar de su hermano y porque trató de ahogarlo. La Siguanaba estaba arrepentida de haber hecho todas aquellas acciones.

Un día, los hermanos tomaron el acuerdo de perdonar a su padre, madre y a las personas que les enseñaron cómo torturar, matar y destruir. Tanto el Duende como el Cipitío rechazaban la idea de tener ese gen de maldad que provenía del padre y acordaron que tenían que resolver ese problema. Así empezaron a buscar la sanación espiritual.

Ellos aprendieron a confiar el uno del otro. El Duende quería conocer a la Cholita desde que supo que su hermano estaba locamente enamorado de ella.

Los extraordinarios y malvados poderes que heredaron de su padre, el Cadejo, los dos hermanos los mantuvieron en secreto. Nadie debía saber la verdad, dijeron, ni siquiera la Cholita.

La Siguanaba ya le había advertido al Cipitío que no hablara con nadie acerca de la maldición de la familia. Sin embargo, pronto las vidas de ambos hermanos tendrían que chocar.

Capítulo 15

El Cadejo escapó del volcán de Guazapa y vagó por otros volcanes que no tenían la presencia de "los no-muertos". Entonces comenzó a visitar los pueblos.

Los niños desaparecían. Y venía a ser porque aquella criatura salvaje andaba suelta en El Salvador, Honduras, Guatemala, Nicaragua y Belice.

Debido al tremendo pánico que sentían, los padres enviaban a sus hijos a los EE.UU. en autobús, tren, e incluso a pie, con el propósito de que llegaran a un lugar seguro. De esta manera, emigraron cientos de miles de niños.

El Cadejo se fue lejos, a México, y a otras partes de los EE.UU. Le llamaron el Chupa Cabra. Las fotografías y vídeos que se habían presentado de ese monstruo eran falsas. Sin embargo, el verdadero demonio era demasiado difícil de encontrar. El Cadejo volvió a formar sus asociaciones con los cárteles de tráfico de drogas y de personas. Permaneció como un espíritu maligno. Él se dedicaba a extender un rumor a través de los siete países de América Central, de que Estados Unidos estaba otorgando asilo para los niños. De manera deliberada promovió la violencia y el caos para poder beneficiarse de la trata de personas. Le encantaba que la violencia continuara. Le causaba gran alegría oír hablar de las torturas y asesinatos en masa; lo que hizo surgir el fenómeno de las fosas comunes, donde aparecía una gran cantidad de cadáveres, en América Central y México.

Hizo millones de dólares. Su codicia, egoísmo e intereses egocéntricos no habían disminuido.

El Cipitío y el Duende unieron sus fuerzas para destruir al Cadejo. Ellos enviaron una carta por fax al Papa en el Vaticano pidiendo los servicios del mejor cura para llevar a cabo un exorcismo. Los hermanos tomaron camino para ir a exorcizar al Cadejo con la esperanza de que su espíritu maligno sería destruido para siempre. Pensaron que valía la pena intentarlo. El Cadejo tuvo que ser seducido para que saliera de su escondite. A él le encantaba el mole mexicano y la ciudad de Los Ángeles era el anfitrión de un gran festival de mole. El Cipitío contactó entonces con sus antiguos guardaespaldas y también contrató a investigadores privados para rastrear al Cadejo en el festival, que se había dedicado a acapar el mole. A este le encantaba el mole negro, el mole de semilla de calabaza y el mole de pollo. Su favorito era el que hacían en Oaxaca.

Mientras comía su mole, el Cadejo sintió sueño. Los investigadores privados y guardaespaldas del Cipitío habían puesto pastillas de dormilona en el mole. Así el Cadejo cayó en un profundo sueño, y ellos pudieron llevárselo, diciéndole a la multitud: "Nos llevamos a este borracho, a este pinche guey".

El Cipitío fue informado de que su padre había sido capturado y llevado a la Bahía de Guantánamo, y él en realidad seguía afectado por las pastillas de dormilona. Pero el Cadejo siempre había tenido un arma que nadie conocía. Algo que podía llamársele su arma secreta.

Al Cipitío, le encantaba la idea de torturar física y psicológicamente al tipo maligno que era el Cadejo. En verdad al Cipitío le gustaba verter sal y chile caliente en las heridas abiertas de los prisioneros. Esto le recordaba cuando él derramaba sal de caracoles en las heridas de los torturados, porque simplemente les gustaba verlos retorcerse del dolor. Era un tipo sádico, al igual que su padre, ese al que tenía ahora prisionero y detestaba.

El Cipitío mostró a su padre una olla profunda, y le dijo: "Voy a cocinar sopa de patas, y tú eres el ingrediente principal".

La olla estaba llena con el agua bendita de La Placita Olvera, la pequeña plaza que se encuentra en el centro de Los Ángeles.

El sacerdote enviado por el Papa, ayudó con el proceso del exorcismo. Cuando la sopa de patas estaba ardiendo de lo caliente que se había puesto, se la echaron al Cadejo por su culo. Y este luchó pero el agua bendita era, en efecto, demasiado poderosa. De esta manera su carne se suavizó y se añadieron otros ingredientes. Cinco diferentes cacerolas y ollas cocinaban los diversos ingredientes. Cuando la sopa estuvo lista, el Cipitio, el sacerdote y los guardaespaldas se comieron al Cadejo. Esta era la única manera de absorber y destruir su maligno espíritu. El exorcismo funcionó cuando el espíritu malo fue expulsado de su cuerpo. Ese espíritu no podía resistir las salpicaduras de agua bendita. Era tan jodidamente fría que el espíritu maligno no pudo soportarlo y fue obligado a abandonar el cuerpo torturado del Cadejo.

El Cipitío derrotó a su propio padre torturándolo, cocinándolo y comiéndoselo en sopa de pata. Él dijo que fue la mejor sopa de todas las que había tomado. Incluso a la sopa que hizo con el Cadejo la mezcló de tal manera, como si fuera una sopa de chipilín, y hasta tuvo que pedir más, porque el olor de esa sopa era seductor y poderoso.

Los hermanos (el Cipitío y el Duende) se convirtieron en los hijos de puta más poderosos de los que se haya podido tener noticia. Pero ellos habían cambiado radicalmente, y se habían dedicado a hacer el bien en el mundo; a luchar contra el mal a todos los niveles y donde quiera que se encontrara.

El Cipitío le pidió al Duende no decir nada del Cadejo a la Siguanaba, porque ella era chambrosa; o sea, muy chismosa y le contaría a todo el mundo. Era tan chambrosa que ella probablemente se lo diría a su personal. Y ello se regaría por todos lados.

El Cadejo se había ido y el Cipitío y el Duende ahora podían dormir a piernas sueltas por las noches. El Duende decidió tomar un descanso, y se fue a Nuevo México para unirse al Monasterio de las Cruces y así recuperar su cordura.

El Duende utilizó el conocimiento que obtuvo en el monasterio para enseñar a otros acerca de la paz, del amor, de la tolerancia y de la compasión. Él quería ser como el dalái lama salvadoreño y poner fin al racismo, e influir en comediantes

mediocres como el caso de Paul Rodríguez para que aceptara niños inmigrantes centroamericanos. Rodríguez había ido a CNN en vivo y había recomendado que los niños refugiados fueran deportados, a pesar de que él también fuera un inmigrante de México, con un gran nopal en la frente. El cómico venía a ser como los asimilados chicanos que odiaban a los inmigrantes mexicanos. Además, pocos salvadoreños se estaban convirtiendo en antiinmigrantes. El Duende odiaba a los vendidos, a los traidores.

El Duende convenció al presidente de los Estados Unidos, conocido como el Presidente de la Esperanza, a firmar una orden ejecutiva dando la residencia legal a más de 90 mil niños refugiados centroamericanos. Los niños ahora tenían la oportunidad de ser los futuros líderes de América.

Por otra parte, mientras que su hermano implementaba esas acciones humanitarias increíbles, el Cipitío se preguntaba si debería tener hijos con la Cholita. Le preocupaba que sus hijos heredaran algunos de los genes del Cadejo. Pero él quería sentar cabeza.

Los hermanos se unieron al expresidente Jimmy Carter con sus esfuerzos sobre el hábitat para la humanidad. Construyeron casas en las aldeas más pobres de todo el mundo y todo continuaba en paz.

Por su parte, la Cholita decidió imitar a su héroe, la Madre Teresa, y comenzó a alimentar a los más necesitados y, con esta actitud, ella se hizo cargo de los enfermos terminales. También mostró amor incondicional para todo el mundo, por lo que a todos los trataba con bondad y amor.

El Cipitío hizo buenas obras por alrededor de un año o dos. Eligió reciclar y dio las ganancias a Los Angeles Boys and Girls Club. También trabajó como voluntario en las escuelas públicas dando tutoría.

Una tarde, se preguntó cuáles deberían ser sus próximos pasos para el logro de sus sueños. Sí, él soñaba, y por eso quería ayudar a establecer la paz y la prosperidad mundial para todos.

El Salvador sufrió una humillante derrota cuando jugaron fútbol contra Hungría en la Copa Mundial de la FIFA, en 1982, celebrada en España. Perdieron el juego 10 a 1.

El Cipitío quería venganza, ya sea como entrenador del equipo de El Salvador o como jugador clave de la delantera. Su objetivo era llevar a El Salvador a la próxima Copa Mundial de la FIFA, en China, y ganarla.

Los Jugadores del fútbol de playa de El Salvador eran algunos de los mejores del mundo. El reclutó a estos jugadores para la selección nacional de fútbol, les compró zapatillas de tenis Nike y los inspiró y entrenó para convertirse en campeones del mundo.

Podían ganar el Mundial si concentraban sus mentes en ello. El Cipitío tenía que pagar bien a los jugadores con el fin de evitar la corrupción, ya que muchos de ellos estaban acostumbrados a aceptar sobornos para perder partidos apropósito.

La Federación de Fútbol de El Salvador no pagaba lo suficiente y muchos de los jugadores profesionales tenían que hacer trabajos ocasionales para poder sobrevivir durante la temporada baja. A veces la Federación de fútbol no podía pagar a los jugadores debido a que el dinero había sido robado; estaban de acuerdo en ser parte de la corrupción para comer.

El Cipitio sabía que la corrupción de la FIFA se había extendido entre los árbitros. Entonces les aumentó los salarios para que no participaran en sobornos. Con un campo de juego justo, los países en desarrollo tenían la oportunidad de ganar la Final de la Copa Mundial.

Pero él quería tomar un descanso y recuperarse mental y físicamente. Se retiró así con la Cholita y vivió como una persona humilde durante un año o dos. Servir de voluntario con Hábitat para la Humanidad le había mostrado las condiciones de vida de los pobres en todo el mundo.

Tuvo que resistir su lado perverso, y luchar contra esos malos impulsos. Todos los días se contenía para no imaginar las torturas que había hecho y las que podía hacer. El Cipitío quería superar su violenta genética, y pensó que si él se sacrificaba y sufría lo suficiente, sería purificado de sus pecados.

Quería dar su vida en servicio a los demás. Ya había logrado mucho en su vida como alcalde de Los Ángeles y presidente de los Estados Unidos.

El agujero más profundo de su alma necesitaba ser llenado.

Aun acostado en la cama con la Cholita en la noche, todavía se sentía extraordinariamente solitario.

En última instancia, el objetivo de la vida del Cipitío se había reducido a la eterna pregunta: "¿Quién soy yo?". En realidad, él solamente se conocía a sí mismo de una manera superficial.

La Academia de Yoga Dim Sum le había ayudado a conectar el cuerpo con la mente y el alma, pero él seguía siendo un alma perdida.

Renunciar a sus adicciones y pecados era una lucha de toda la vida. Aprendió de Buda, Alá y Jesucristo, e imito a los grandes líderes. Esos líderes habían sido verdaderos revolucionarios con gran celo de sus trabajos con las masas, y habían logrado convencer a miles de millones de personas, que les seguían y reverenciaban. Él quería tener esa paz interna, esa tranquilidad que el amor le podía traer a su alma.

Pronto, el Cipitío tuvo dos trabajos de tiempo parcial, uno en Starbucks y otro en un lavadero de autos durante los fines de semana.Él se montaba en una bicicleta de color naranja para ir a los dos trabajos, puesto que la gasolina estaba demasiado cara.

Quería así una vida sencilla y tranquila. Pensó en ir a un médico y buscar una rehabilitación, pero se dijo a sí mismo: "¡A la verga con esa mierda!

Para relajarse, él encendió un porro, bueno, un porrito de marihuana y decidió poner "Can't Get Enough of Your Love, Babe", de Barry White, mientras se sumió en un sueño muy profundo. Y de esta manera, el Cipitío empezó a transportarse a sus próximas aventuras.

GLOSARIO

(Traducciones y definiciones)

- **Renta** = *Rent* = *Extortion money*
- **Cooperativas** = *Cooperatives* = *small businesses set up to provide/small loans for agricultural entrepreneurs*
- **Maciso** = Massive, strong = *In reference to a tough guy, like an oak tree*
- **Mierda** = *Shit or holy shit*
- **Huérfanos** = *Orphans* = *From here nor there*
- **Semillas de marañón** = *Cashew seeds*
- **Bolas** = *Money*
- **Agua de coco** = *Coconut water*
- **Kola Shampan** = *Traditional salvadoran soda that is now foreign owned*
- **Campesino** = *Caretaker of the land*
- **Salvadoreño americano** = *Salvadoran American*
- **Soy el Cipitío** = *I am the Cipitío*
- **Quebrada** = *Stream of water/small river*
- **Guineo majoncho** = *Tropical banana*
- **Cantones** = *Small rural villages, within nature outskirts*
- **Hijos de puta** = *Sons of bitches*

- **Pipiles** = *Indigenous of* El Salvador
- **Guardia Nacional** = *National Guard*
- **Queso duro** = *Hard cheese*
- **Guardia Civil** = *Civil Guard*
- **La matanza** = *The killings/the massacre/genocide*
- **Fútbol** = *Soccer*
- **Plátanos fritos** = *Fried plantain*
- **Pinche** = *Typical mexican term used to refer to others in a derogatory manner*
- **Por qué me ahogaste** = *Why did you drown me?*
- **Porque eres un demonio** = *Because you are a demon*
- **Lombrises, gusanos** = *Tapeworms*
- **Frijoles monos** = *Beans, typical salvadoran food*
- **Sandías** = *Watermelons*
- **Jocotos, marañones, chipilines** = *Typical salvadoran fruits and vegetable used to cook a succulent soup*
- **Enamorado** = *Eternally in love/deeply in love*
- **¡Mierda, dolor de cabeza!** = *Shit, headache!*
- **El negro** = *Blackie*
- **Gringos** = *White people*
- **Estos hijos de puta me las pagarán** = *These sons of bitches will one day pay the price*
- **Se llevaron a los cipotes** = *They took the children*
- **Mestizos** = *Mixture of european and indigenous blood*
- **Indios** = *Indians/native americans/indigenous*
- **Estos indios ignorantes y rebeldes** = *These ignorant and rebellious Indians*
- **El cacique** = *The big cheese, the big boss, landowner*
- **Comando urbano** = *Urban commander*

— **El cherito** = *Little friend, little homie*

— **Comandantes** = *The commanders*

— **Mara salvatrucha** = *Gang created in Hollywood/Los Angeles*

— **Puro cuello** = *Influence & access through connections/relatives*

— **Mero mero** = *The main one*

— **Cipotas** = *Girls/women*

— **Mire, jefecito, cómo le corte los dedos y las orejas** = *Look boss, how I cut their fingers and ears*

— **Le pegó el cipote** = *Impregnated*

— **Mujeriego** = *Womanizer*

— **El Norte** = *the North, the United States*

— **Un chingón** = *Tough motherfucker*

— **A la gran puta & hijo de una puta** = *The big bitch and son of a bitch*

— **Mil máscaras** = *Thousands masks – famous Mexican wrestler that El Santo trained*

— **Federales** = *Mexican police, known to be corrupt*

— **Colones** = *Original salvadoran currency*

— **Menudo** = *Traditional mexican soup*

— **Guanaco** = *Derogatory terms used against Salvadorans*

— **Polleros & coyotes** = *Mostly corrupt guides and exploiters of immigrants.*

— **Sopa de frijoles con carne** = *Bean soup with chunks of meat*

— **Supremas & regias** = *Traditional salvadoran beers*

— **Indio atlacatl** = *Indigenous pipil/mayan warrior/leader.*

— **Cholos** = *Gangbangers with an attitude*

— **Mojado** = *Wetback*

— **Chaparro** = *Shorty*

— **Goma** = *Hangover*

- **Cholitas** = *Female gang bangers*
- **Enamorando** =*Romancing*
- **Enamorado eterno** =*Eternally in love*
- **El poeta sin barrio** = *The poet with no hood*
- **Cholos pelones** = *Bald headed gang bangers*
- **Placa** = *Grafitti, Name on a wall*
- **Morra–su ruca** = *A female / his woman*
- **Ese** = *Referring to someone who is down*
- **La Eme** = *Mexican mafia*
- **Paletero** = *Ice cream vendor*
- **Burrito de carne asada** = *Steak burrito*
- **Horchata** = *Traditional salvadoran drink*
- **El mercado central** = *Central market where stabbings and bad words are common. Strong smell of cheese.*
- **Plátanos con frijoles y crema** = *Fried plantain with cream*
- **Conquistadores** = *Conquerors*
- **Cuches** = *Traditional salvadoran words meaning pigs/porks*
- **Puercos** = *Pigs - police*
- **Una peperecha** = *A traditional salvadoran sweet bread & can also serve as a code word for whore*
- **Mariposa** = *Butterfly, pokes around*
- **Cinturita de gallina** = *Fine ass chicken waist*
- **Querida** = *My love*
- **La Cholita** = *The gangster*
- **Ojos que no ven, corazón que no siente** = *Eyes that don't see, a heart that does not feel*
- **Panzón, quebrado, tornillo y truco** = *Big belly, broke ass, screw, and tricky*
- **La Malinche** = *Traitor to her own people*

- **El presidente de Estados Unidos** = *The President of the United States*
- **Torta** = *Popular mexican food*
- **Pupusa** = *Popular salvadoran food*
- **Juan Gabriel** = *Mexican Singer*
- **¿Qué necesita, compadre?** = *What do you need, compadre?*
- **Pues qué chingado, una pinche acta de nacimiento** = *Fuck, just a fucking birth certificate*
- **No hay pedo, solo cien bolas y se la tenemos más tarde** = *No big fucking deal, just one hundred bucks and we will have it later*
- **Me hizo soñar y cree que yo podía ser un tailor en Beverly Hills** = *You made me believe that I could become a tailor in Beverly Hills*
- **Chota** = *The police*
- **¡Qué viva la Revolución!** = *Long live the Revolution!*
- **Frijolero** = *Beaner*
- **Caserola** = *Pan*
- **Olla** = *Pot*
- **Sopa de res o sopa de pata** = *Beef soup or cow feet soup*
- **¡Azúcar!, mi Cipitío tiene tumbao** = *Sugar, my Cipitío has swag*
- **El jefe** = *The boss*
- **El Cipitío tiene corazón** = *The Cipitío has heart*
- **Monumento al divino salvador del mundo** = *Monument of the Divine saviour of the world*
- **El volcán de Guazapa** = *Giant volcano located in El Salvador*
- **Descalzo, lleno de lombrices y piojos** = *Barefoot, full of tapeworms and lice*
- **Salvador del mundo** = *Saviour of the world*

- **Gaseosas** = *Sodas*
- **Yo soy tu hermanito** = *I am your little brother*
- **Dormilona** = *Sleeping pills*
- **Está borracho este pinche guey** = *This fool is hella drunk*
- **La Placita Olvera** = *Allegedly where Los Angeles was founded. Some say Los Angeles was founded at the San Gabriel mission area*
- **Sopa de chipilín** = *Traditional salvadoran soup*
- **Nopal** = *Cactus*
- **Vendidos** = *Sell outs*

CPSIA information can be obtained
at www.ICGtesting.com
Printed in the USA
FSOW03n1232070617
34786FS